U0165150

儿童创意美术教与学丛书

撕纸拼贴画

陈朝峰　陈馨如　编著

海峡出版发行集团　福建美术出版社
THE STRAITS PUBLISHING & DISTRIBUTING GROUP　FUJIAN FINE ARTS PUBLISHING HOUSE

图书在版编目（CIP）数据

撕纸拼贴画 / 陈朝峰，陈馨如编著 . -- 福州 ：福
建美术出版社，2017.1
（儿童创意美术教与学丛书）
ISBN 978-7-5393-3008-2

Ⅰ．①撕… Ⅱ．①陈… ②陈… Ⅲ．①儿童画—绘画
技法—儿童读物 Ⅳ．① J219-49

中国版本图书馆 CIP 数据核字（2017）第 002593 号

指导教师：王建林　陈薇娜

作品提供：王诗雅　　胡茜雯　　王思元　　陈　萍　　马子航　　黄鸿韬　　王虹晶　　胡津瑜　　张紫昕
　　　　　王艺嘉　　王舒妍　　占东晨　　章佳妍　　郑承博　　任亮有　　唐浚皓　　王子铭　　王若瑶
　　　　　冯逸骏　　冯烨帆　　叶镕喆　　徐鑫祺　　张瀚之　　叶欣怡　　黄欣然　　郦嘉馨　　陈思颖
　　　　　杨若欣　　张　和　　杨熙媛　　梅亚芳　　丁　宁　　李淑佳　　沈　丹　　顾潜堃　　丁家宝
　　　　　朱邦杰　　曹仕豪　　桑天硕

视频剪辑：吴　猛

装帧设计：李晓鹏

出 版 人：郭　武
责任编辑：吴　骏
出版发行：海峡出版发行集团
　　　　　福建美术出版社
社　　址：福州市东水路 76 号 16 层
邮　　编：350001
网　　址：http://www.fjmscbs.com
服务热线：0591-87620820（发行部）　87533718（总编办）
经　　销：福建新华发行（集团）有限责任公司
印　　刷：福州德安彩色印刷有限公司
开　　本：889 毫米 ×1194 毫米　1/16
字　　数：70 千字
印　　张：7
版　　次：2017 年 1 月第 1 版
印　　次：2017 年 1 月第 1 次印刷
书　　号：ISBN 978-7-5393-3008-2
定　　价：45.00 元

如发现印、装质量问题，影响阅读，请与出版社联系调换。

关于本书……

课程简介

　　美术课程资源的开发研究，是世界各国美术教育研究的新热点之一。美术教育改革也正致力于设计一种既能启迪儿童智力，又能拓展儿童创意思维的新型的美术课程。

　　本课程着眼于"创意人才"的培养，遵循儿童的认知规律和心理特点，立足当地实际，因地制宜、适当地整合教学内容，形成了一套新型、完整的教学体系。其中包括选材创意、解疑创意、体验创意和评价创意四个教学板块，用儿童喜爱的方式实施教学，开发儿童的想象力，增强儿童的创新意识和创作技能。

　　本课程适合6至13岁少年儿童学习使用，不需要任何美术基础。可作为小学、幼儿园、少年宫的美术教材，也可作为高等美术师范院校师生及家长对儿童进行美术教育时的教学辅导及参考。

课程目标

1. 通过各种造型活动感受美术的乐趣，培养观察生活的习惯，使他们对周围环境中的事物感兴趣。

2. 从生活中，感受物体之间的造型关系，获得有关线、形、色、黑白、冷暖、空间、动态等造型的感性经验，增强进行绘画创作的自信心。

3. 通过欣赏优秀的创意美术作品，发展形象思维，提高审美情趣和审美水平。

4. 通过直觉学习用线和色表现形象，构成画面。学习用美的艺术形式、技法，创造性的表现自己的生活感受，提高生活品位。

5. 探索使用各种造型媒材，体验造型活动成功的经验，培养孩子专注做事的精
神和良好的学习习惯。

课程建议

一、体现趣味性。以激发儿童兴趣，引导儿童掌握美术表现技巧为目的进
行教学活动，寓教于乐。书中附有大量的创意课例和优秀习作，并根据教学实
践提出创意提示和小窍门，让孩子们在轻松好玩的气氛中拓展创意思维，从而
激发他们的想象力和美的创造力。

二、开展多元化教学。书中附有制作步骤的教学视频，给孩子的业余爱好
搭建了学习平台。可扫一扫书中二维码，随时观看老师的教学视频进行学习。

三、举办精品课交流展。开展课堂观摩、课例开发、课题研究等活动，巩
固教学成果。

课程评价

课程评价应从两方面展开。

一、学生评价。组织开展美术作品竞赛和展览，并通过自评或他评形式进
行星级评价。

二、教师评价。组织课程评价委员会对作品及教学效果进行综合打分并设
立奖项。

编 者

给小朋友的话

撕纸拼贴画就是按造型需要，将纸撕出不同的图形再组合、固定，创作出自己想要的画面。

这种画看似简单，其实不易。初学者会感到有些困难，但熟练之后便可以做到游刃有余了。在撕贴作品创作的过程中，要尽可能做到慢而稳，这样有助于锻炼自己的手、眼、脑的协调能力。如果在学习中觉得还有些困难或问题，你可以扫一扫书中的二维码，点击观看老师的示范视频，或许对你有些帮助。

用手指撕贴创作的作品，具有一般画笔无法替代的特殊效果，可以表现出简洁生动、充满创意的作品来。在学习的过程中不仅可以培养自己的耐心和信心，更能陶冶身心，增添生活的情趣。对活跃思维、培养对美术的兴趣大有益处。

这是一本给想学画画和手工的小朋友的书。准备好一张彩纸，创造属于你的"撕贴画"吧！

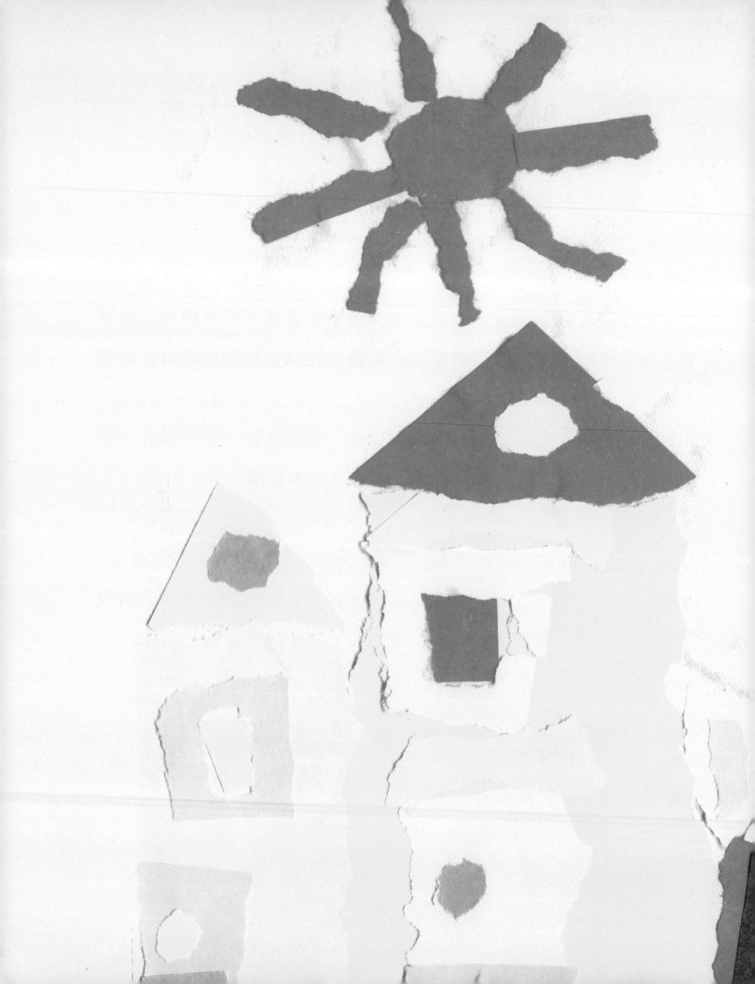

目 录

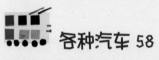

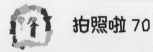
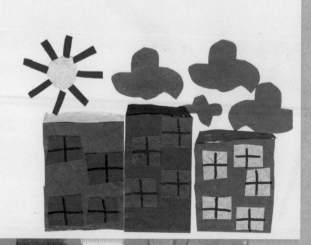

奇怪的鸟

学习目标：
　　学习用手撕纸的技巧，体验用不规则撕纸形状进行粘贴组合，培养手和脑的协调能力以及表现美的综合能力。

学习难点：
　　控制好撕纸力度，做到稳而准。

（小知识）
　　鸟类种类很多，在脊椎动物中仅次于鱼类。21 世纪全世界为人所知的鸟类一共有 9000 多种，光中国就记录有 1300 多种。

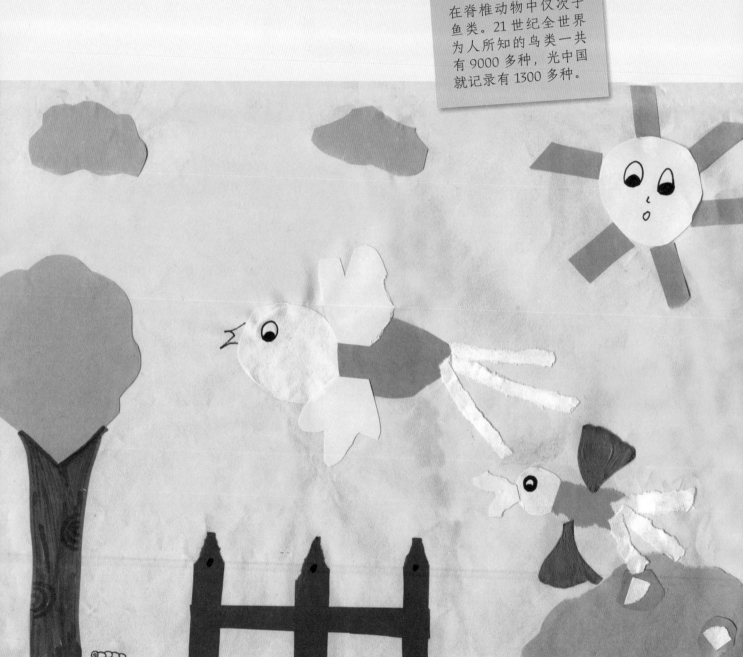

1. 撕贴出鸟的头部及眼睛。

2. 撕贴出鸟的小嘴和头部羽毛。

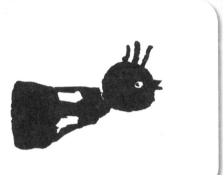

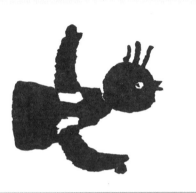

3. 撕贴出鸟的身体和斑纹。

4. 撕贴出鸟的翅膀。

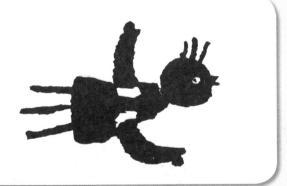

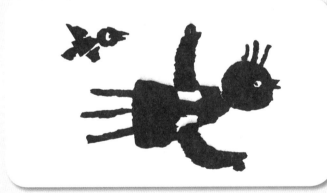

5. 撕贴出鸟尾巴。

6. 大鸟的后面再添加一个小鸟，作品完成。

创意提示：

1. 你能说出鸟有哪几种吗？说一说。

2. 你最喜欢本课中哪些作品？为什么？

3. 用撕贴画的形式，创作一幅奇怪的鸟。

小窍门：

把报纸裁剪成 A4 纸大小，再将墨汁加适量清水调和，将报纸刷成黑色，待纸晾干后，便可进行撕贴画制作了。用固体胶粘贴，细节部分可使用小剪刀剪。撕剩的纸，不要丢弃，可以继续撕贴画面的小物体。

小伙伴们的作品

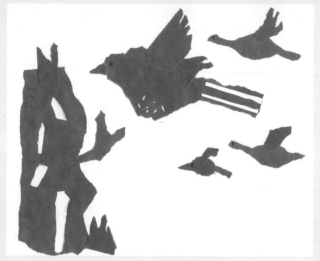

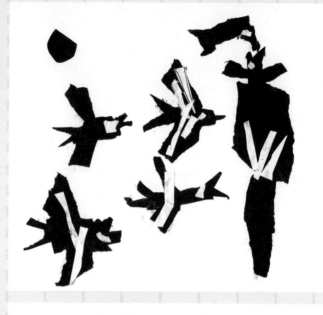

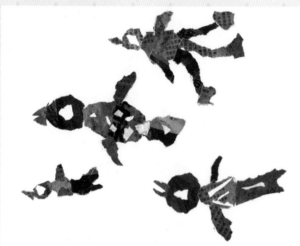

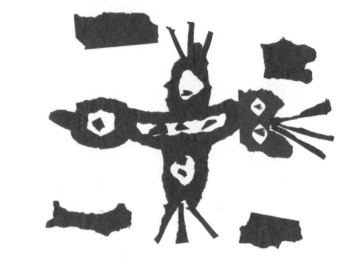

美丽的鸟

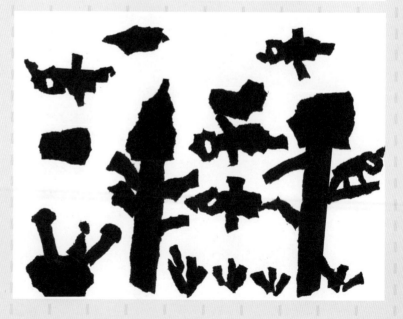

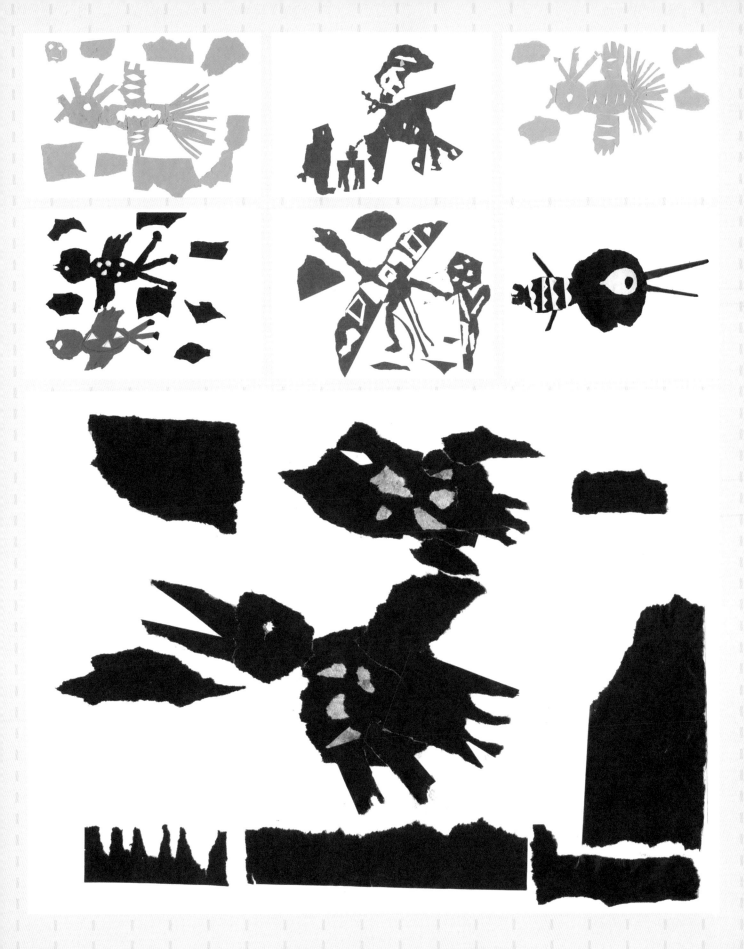

孔雀飞呀飞

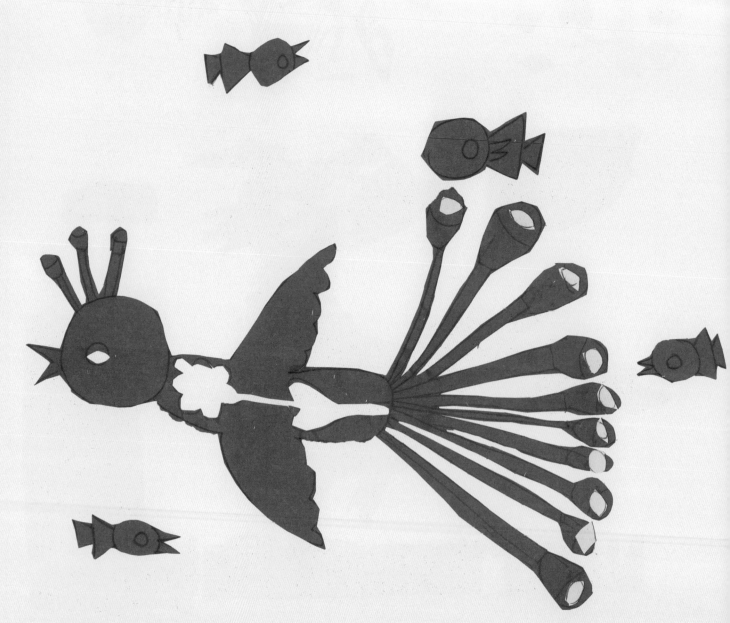

1. 撕贴出孔雀的头部及鸟的嘴，在圆中间撕出一个小孔，作眼睛。

2. 撕贴出鸟的小嘴和头部羽毛。撕贴孔雀的椭圆身体，中间撕贴上美丽的花纹。

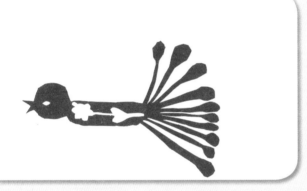

3. 撕贴孔雀的漂亮尾巴。

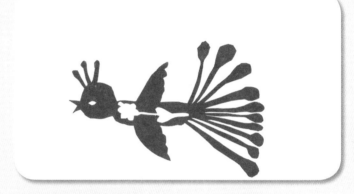

4. 撕贴孔雀的头饰和翅膀。

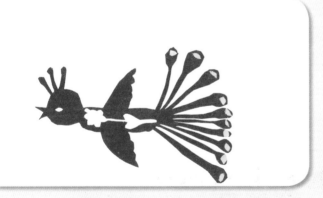

5. 撕贴孔雀尾巴上花纹。

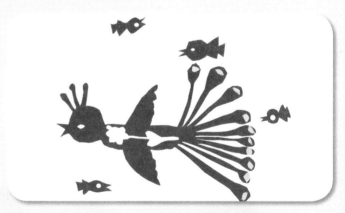

6. 孔雀四周添加几个小鸟，作品完成。

创意提示：

1. 说一说你见过的孔雀。
2. 你最喜欢本课中哪些作品呢？为什么？
3. 孔雀飞起来的情景，可以大胆想象哦！

小窍门：

孔雀的羽毛可以丰满些。在羽毛里需要有撕贴的花纹，可用小剪刀剪贴。羽毛的花纹可以用白纸剪贴。撕剩的纸，可以继续撕贴画面的小物体。

小伙伴们的作品

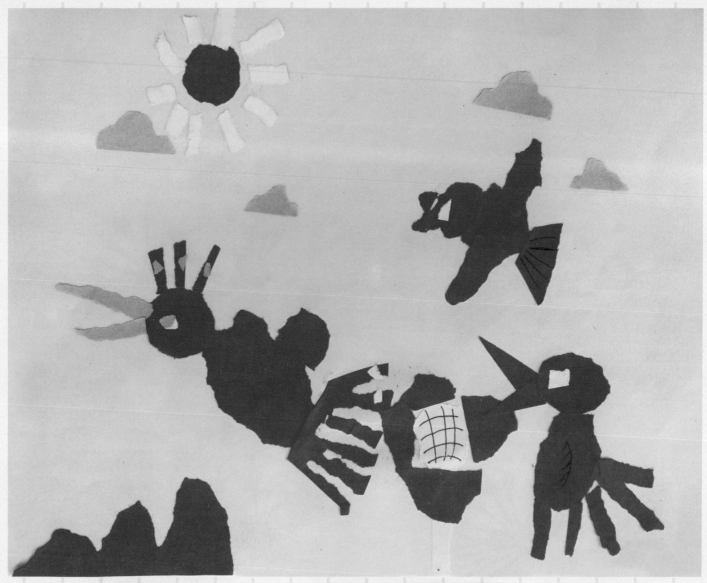

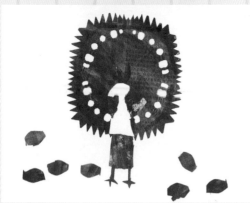

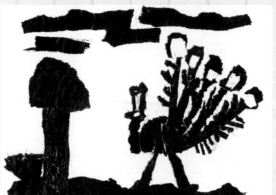

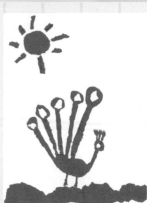

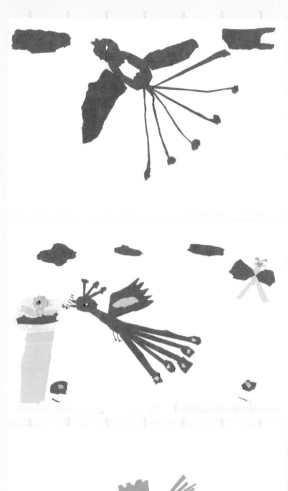

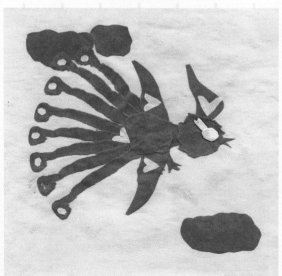
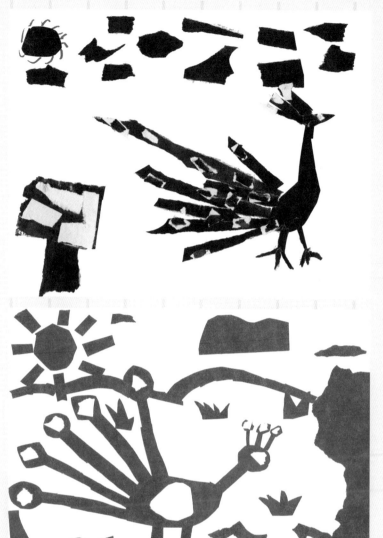
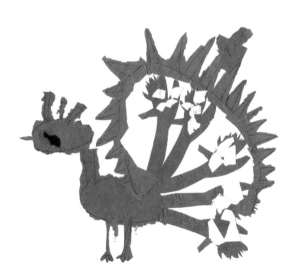

快乐的鱼儿

视频教学！
直观好学！

〔小知识〕
　　鱼类，是最古老的脊椎动物。它们几乎栖居于地球上所有的水生环境，从淡水的湖泊、河流到咸水的大海和大洋。鱼类终年生活在水中，用鳃呼吸，用鳍辅助身体平衡与运动的变温脊椎动物，目前全球已命名的鱼种约在32100种。据调查，我国淡水鱼有1000多种，著名的"四大家鱼"（青鱼、草鱼、鲢鱼、鳙鱼）和鲤鱼、鲫鱼等都是我国主要的优良淡水鱼品种；我国的海洋鱼已知的约有2000种，常见的有带鱼、大黄鱼、大马哈鱼等。

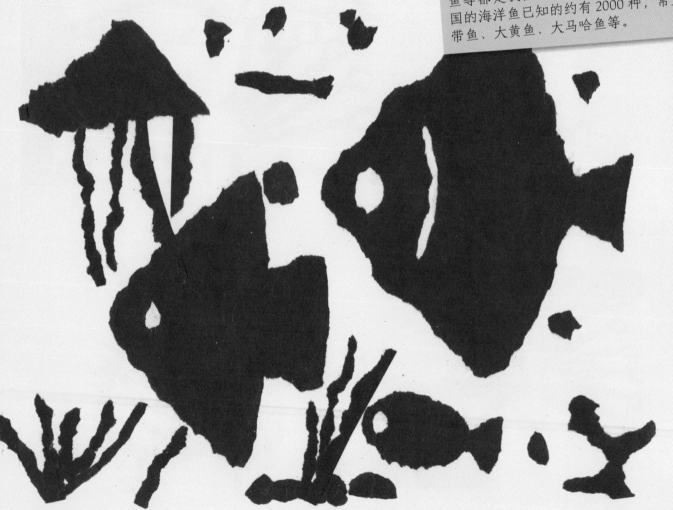

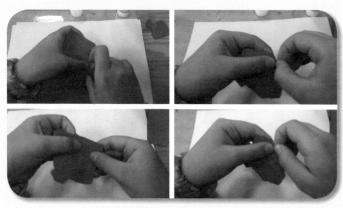

1. 撕出鱼的外形轮廓、眼睛和花纹。

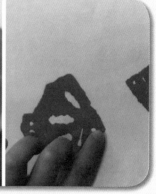

2. 用固体胶将鱼贴在纸的中间部分。

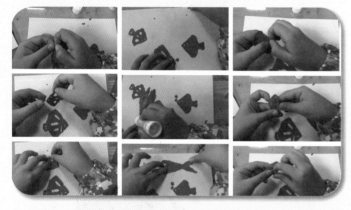

3. 重复前面步骤，再撕出几条鱼。

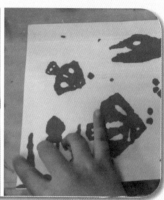

4. 撕出章鱼和水草，用固体胶固定。

5. 撕出鱼儿的水泡泡和水的波浪，用固体胶固定。

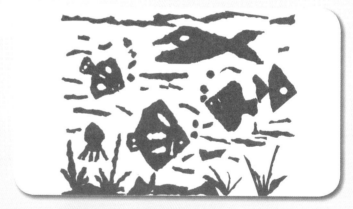

6. 检查画面是否完成，固体胶是否完全固定，作品完成。

创意提示：

　　1. 你能说出鱼有哪几种吗？说一说。

　　2. 你最喜欢本课中哪些作品？为什么？

　　3. 用撕贴画的形式，创作一幅快乐的鱼儿，要添加上自己新的想法哦！

小窍门：

　　一些对称图形可折叠起来一起撕出。大鱼和小鱼游的方向可以自由变化，不要固定不变，要自然一些哦。撕剩的纸，可以继续撕贴画面的小物体。

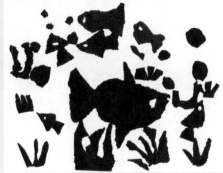

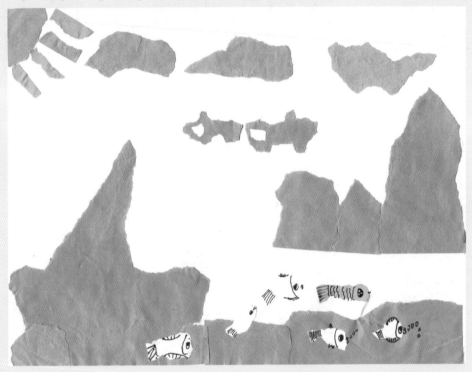

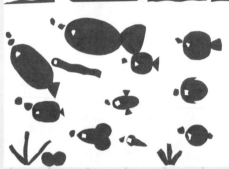

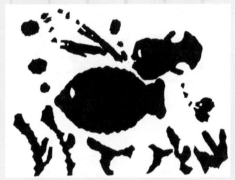

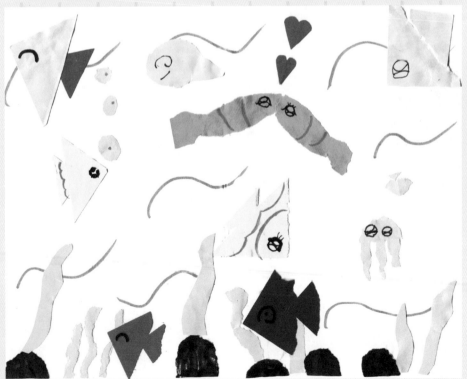

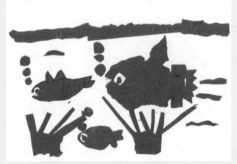

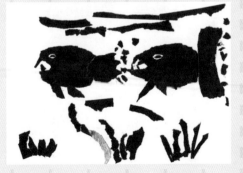

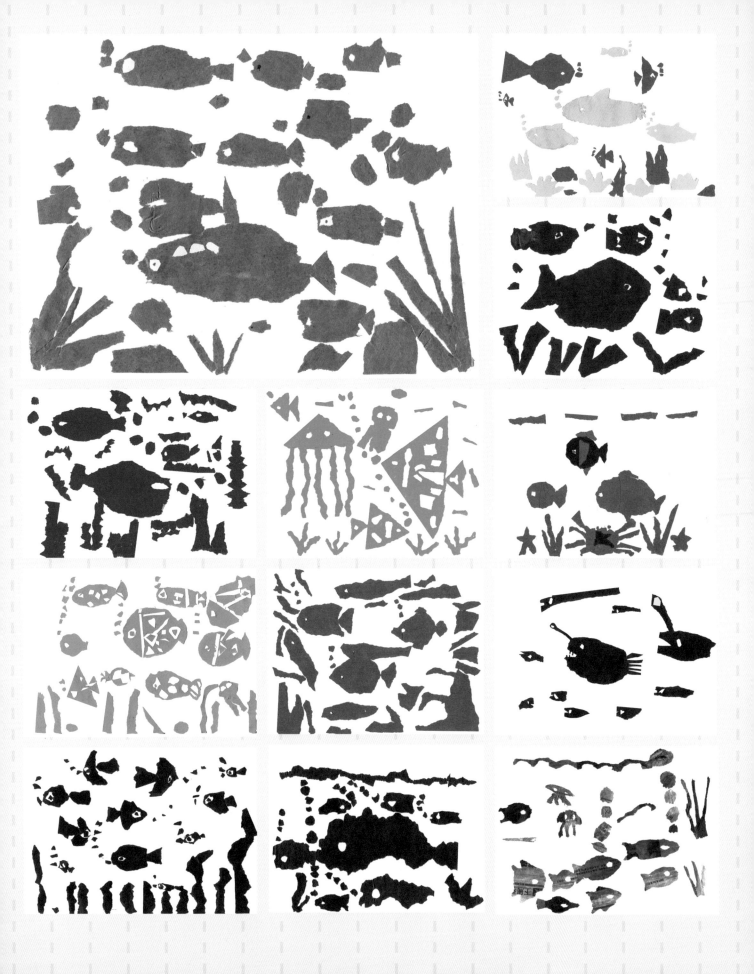

会走路的螃蟹

学习目标：
　　了解螃蟹的特征，学习撕纸的技巧，体验用撕纸形式表现会走路的螃蟹。

学习难点：
　　大小螃蟹的组合和故事情景的营造，需要大胆地发挥想象力。

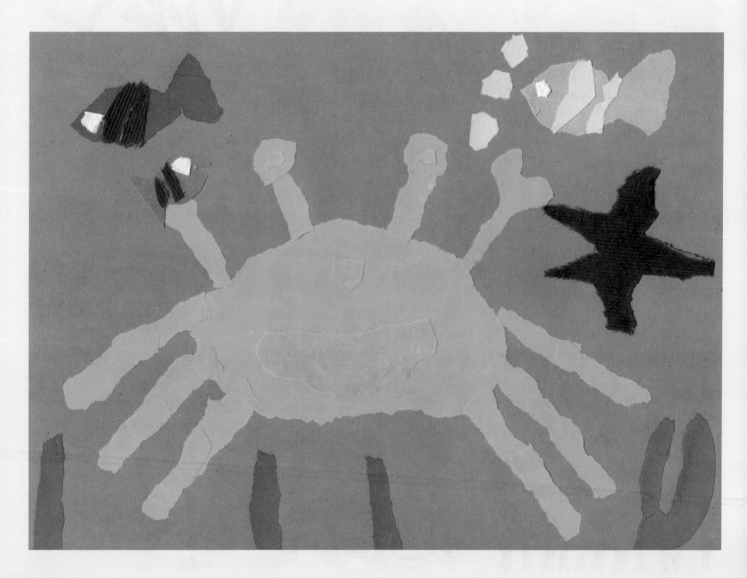

1. 撕出螃蟹的外形轮廓、眼睛和花纹。

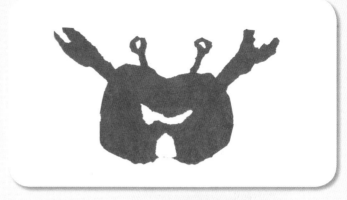

2. 撕出螃蟹的大脚钳，用固体胶固定。

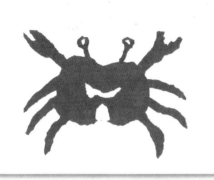

3. 撕出螃蟹的小脚，用固体胶固定。

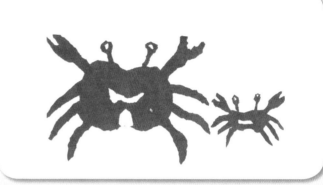

4. 右边撕出一个小的螃蟹，用固体胶固定。

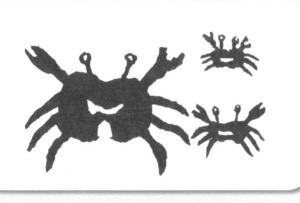

5. 撕出小的螃蟹，用固体胶固定。

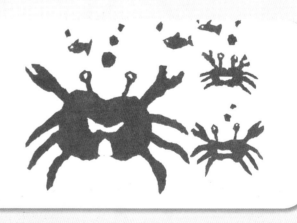

6. 检查画面是否完成，固体胶是否完全固定，作品完成。

创意提示：

1. 小朋友，你能说出螃蟹有哪几种吗？说一说。

2. 你最喜欢本课中哪些作品？为什么？

3. 以螃蟹的联想为主题，用撕贴画的形式创作一幅作品。

小窍门：

表现打斗的螃蟹可以撕贴几只断脚，使场面更生动。联想螃蟹的情景时，注意画面的完整，要有自己新的想法哦！撕剩的纸，不要丢弃，可以继续撕贴画面的小物体。

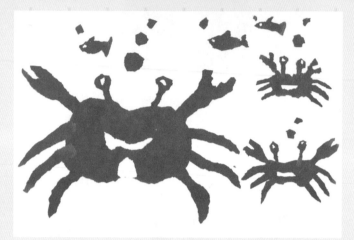

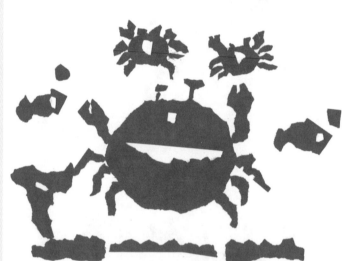

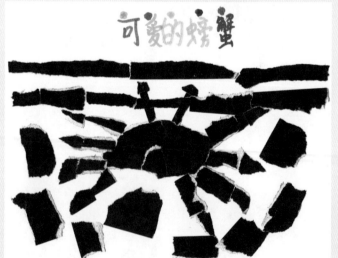

可爱的螃蟹

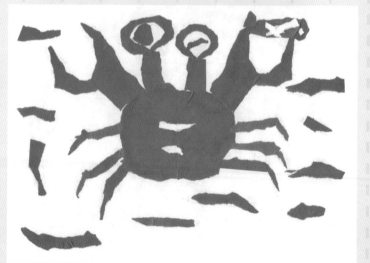

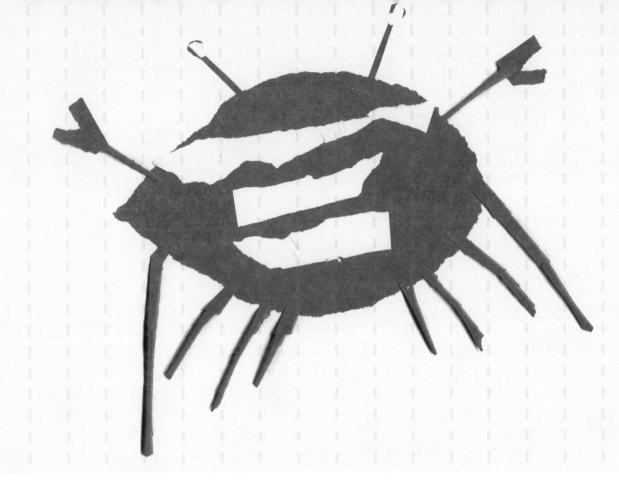

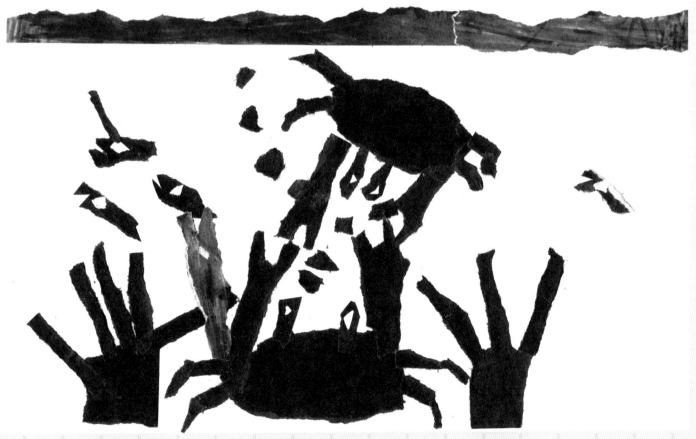

大头鸡 VS
长脖鸡

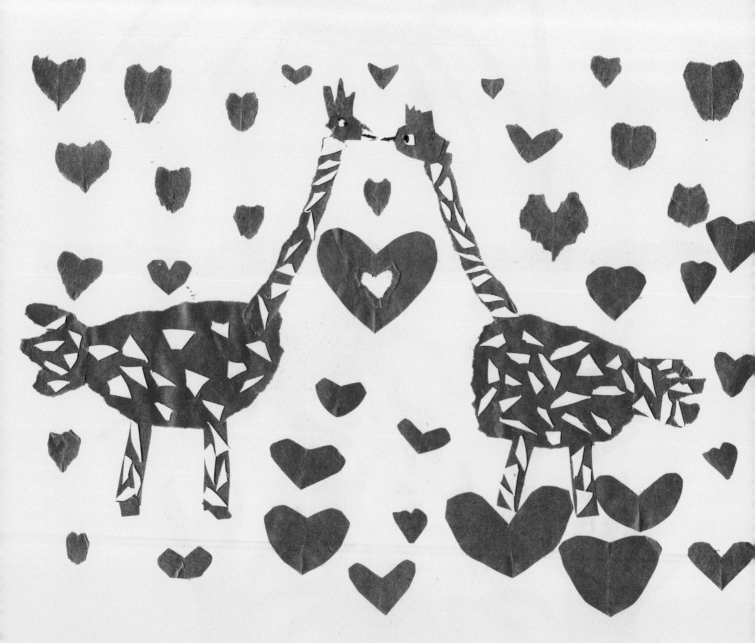

1. 撕贴出大头鸟的身体、头部和长腿。

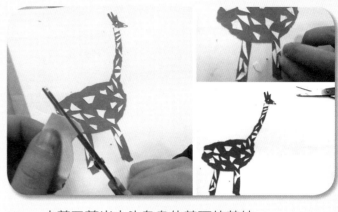

2. 小剪刀剪出大头鸟身体美丽的花纹。

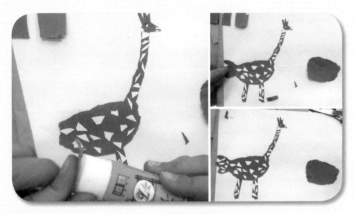

3. 撕贴出大头鸟的小尾巴和花纹。

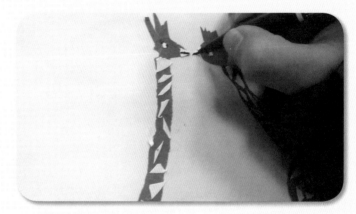

4. 重复前面步骤，撕贴出长脖鸡，并用细水笔勾画嘴角等造型。

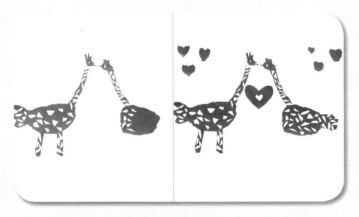

5. 撕贴长脖鸡身体上的花纹。

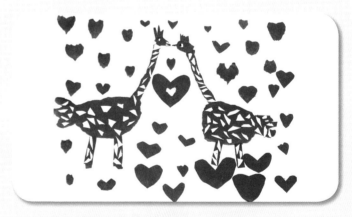

6. 四周添加一些装饰图形，作品完成。

创意提示：

1. 你能说出大头鸡和长脖鸡的特点吗？说一说。

2. 你最喜欢本课中哪些作品？为什么？

3. 用撕贴画的形式，创作一幅斗鸡。

小窍门：

1. 鸡翅膀的长短、羽毛多少和脖子的长短，和斗鸡的胜败有关系哦！

2. 画面的情景表现，要添加上自己新的想法或有趣的故事哦！

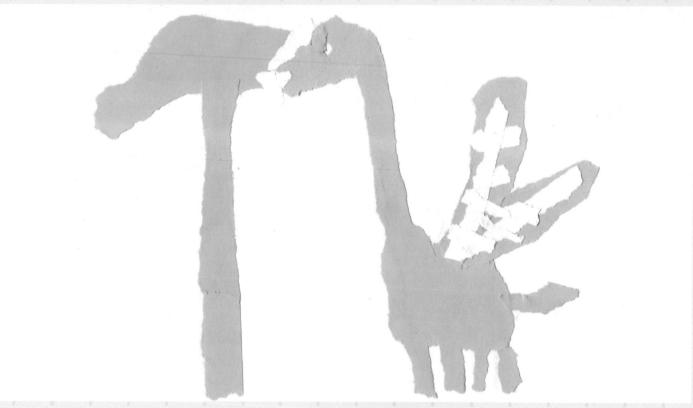

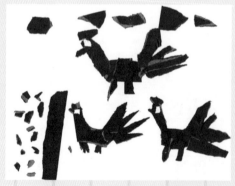

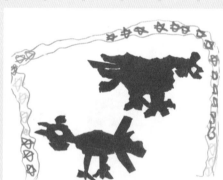

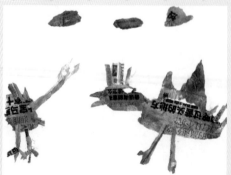

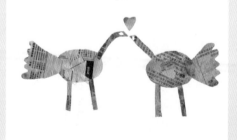

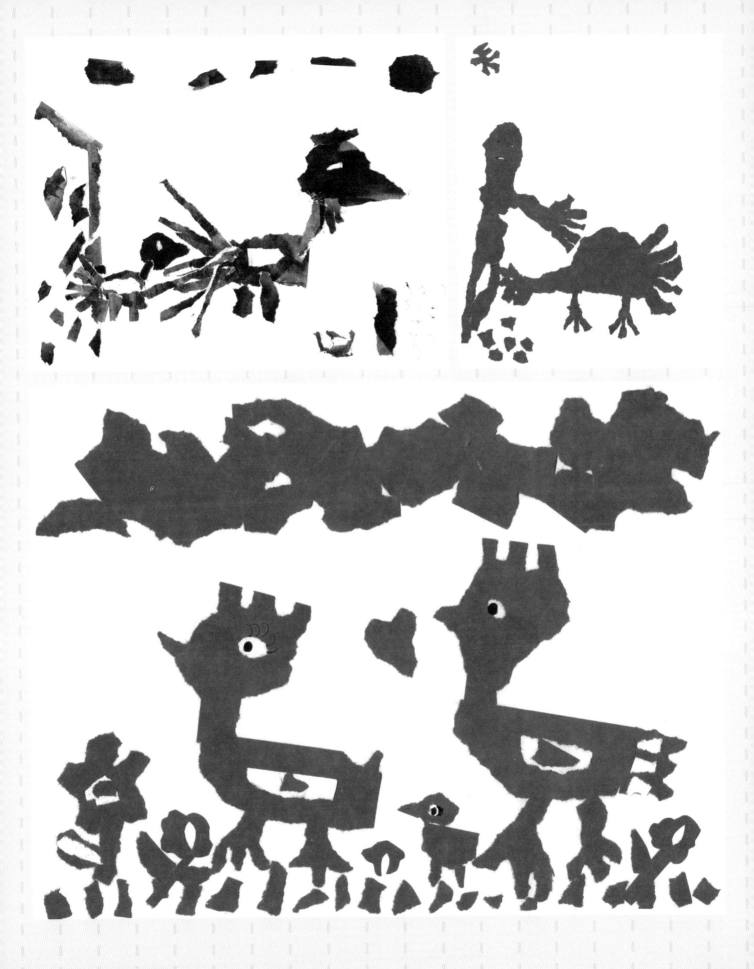

恐龙时代

学习目标：

　　认识不同的恐龙，了解恐龙生活的年代。体验撕纸画的乐趣，提高表现美的能力。

学习难点：

　　将恐龙的四肢和身体连接起来，需要有耐心和信心。

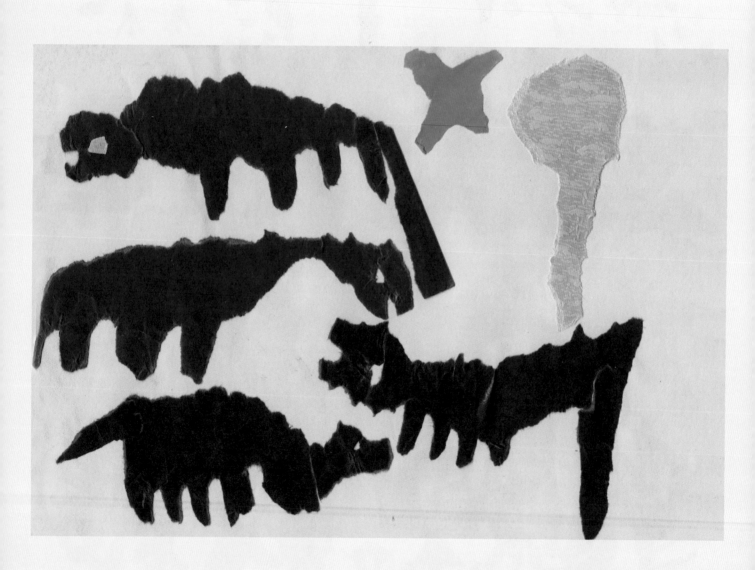

1. 撕出一个张开大嘴的恐龙，贴在画面中下部位。

2. 撕出第二个恐龙，贴在画面中上方。

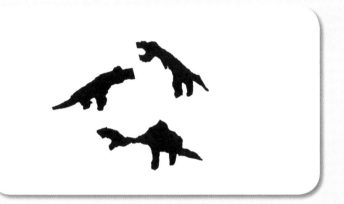

3. 再撕一个，贴画面左边中间。

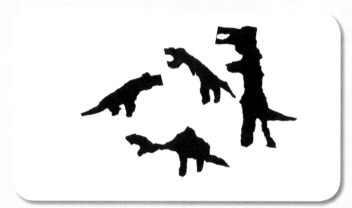

4. 重复前面步骤，撕贴出一个站立的巨型恐龙

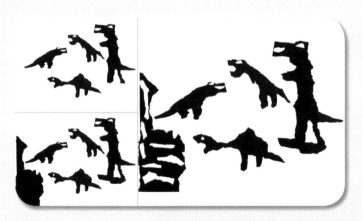

5. 用白色纸撕出恐龙的眼睛，并用固体胶贴在恐龙头部，四周添加一些装饰环境。

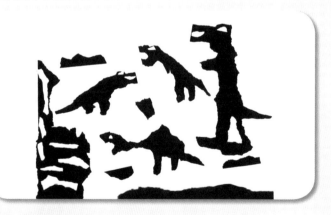

6. 作品完成。

创意提示：

1. 你能说出恐龙有哪几种吗？说一说。

2. 你最喜欢本课中哪些作品？为什么？

3. 用撕贴画的形式，创作一幅史前世界景象。

小窍门：

1. 添加上恐龙生活的环境和它们的食物，作品会更有意思。

2. 注意大小恐龙的组合，并添加上自己新的创造哦！

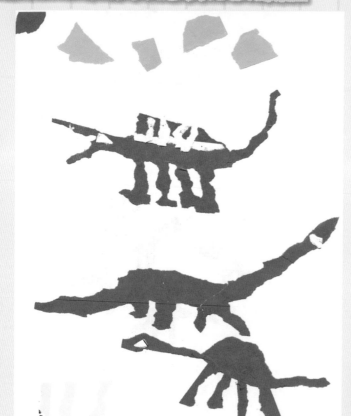
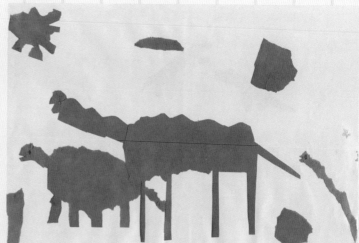

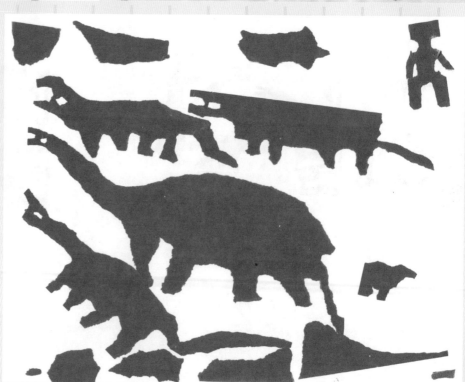

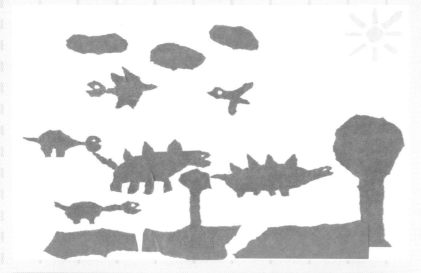
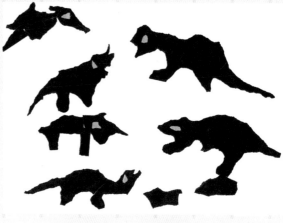
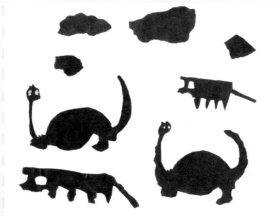
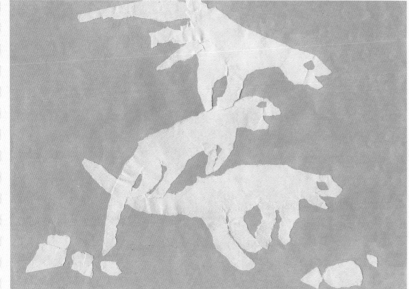
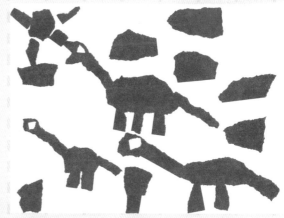
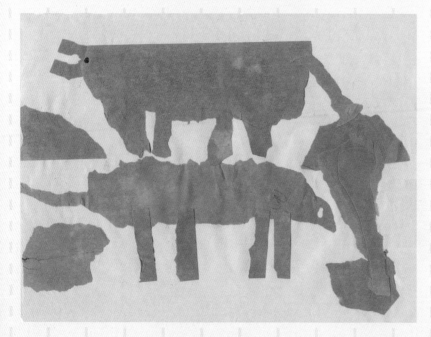
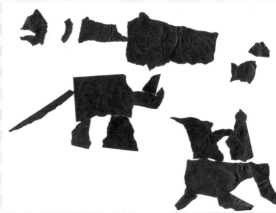

觅食的长颈鹿

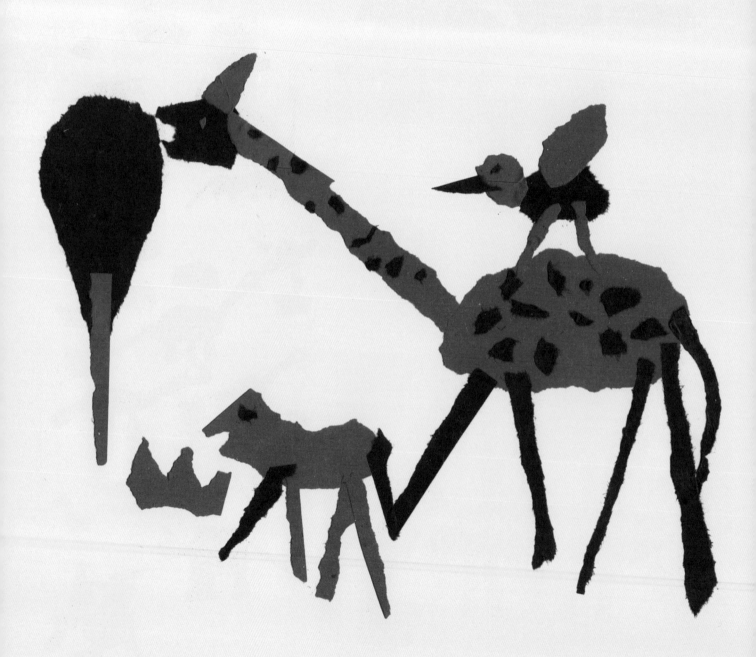

1. 撕贴出长颈鹿的头、脖子和眼睛。

2. 撕贴长颈鹿的椭圆身体。

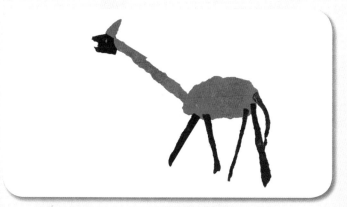

3. 撕贴长颈鹿的四条腿和细长的尾巴。

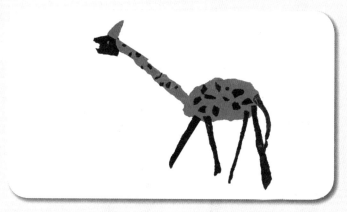

4. 撕贴长颈鹿的身体上的美丽的花纹。

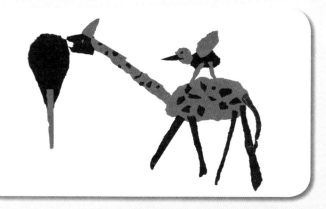

5. 撕贴长颈鹿左边的一棵小树，长颈鹿身上及四周添加几个小动物。

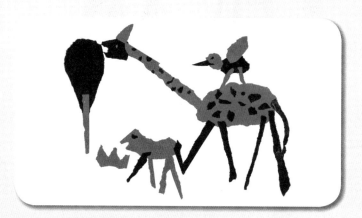

6. 作品完成。

创意提示：

1. 你见过长颈鹿吗？说一说。

2. 你最喜欢本课中哪些作品？为什么？

3. 用撕贴画的形式，创作一幅长颈鹿。

小窍门：

1. 长颈鹿和树的大小比例要控制好，一般树稍微小些，才能显示出巨大的长颈鹿哦！

2. 注意画面的整洁和完整，并要添加上自己新的想法哦！

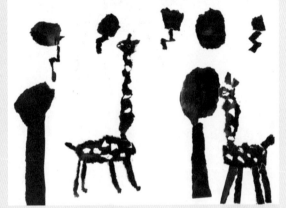

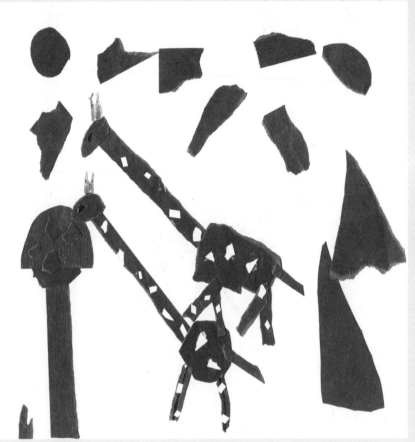

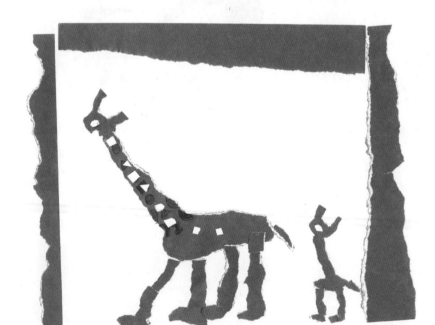

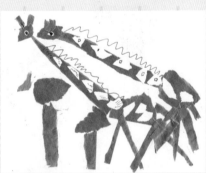

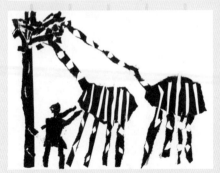

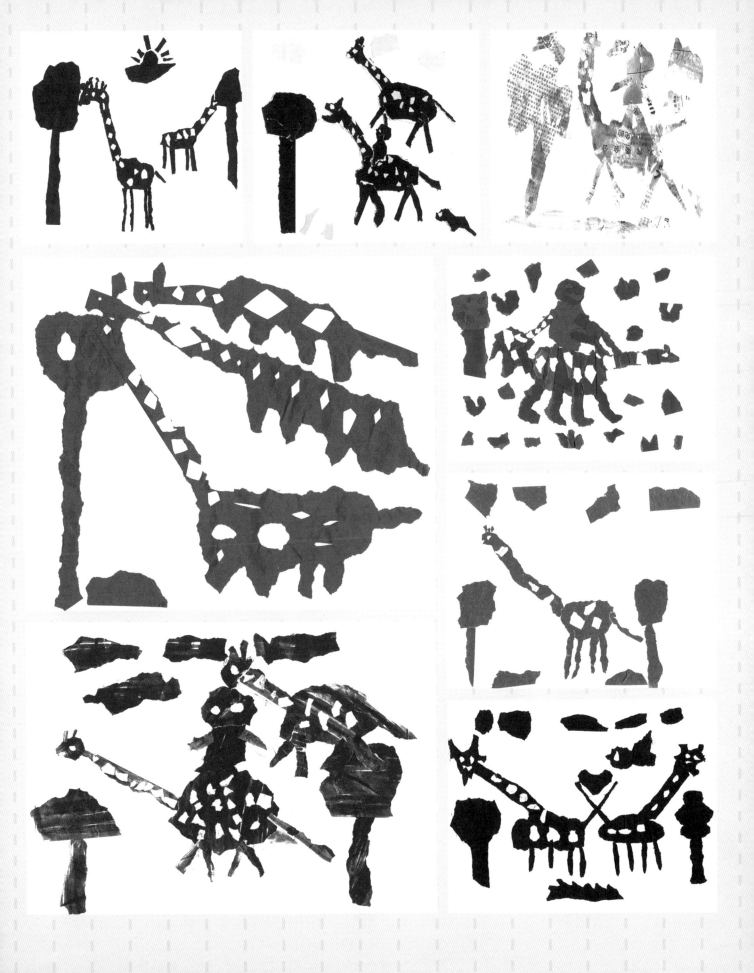

动物聚会

学习目标：
　　学习撕纸画的技巧，用不规则撕纸形状进行粘贴组合，表现各种动物的形象。

学习难点：
　　控制撕纸力度的大小，注意仔细表现动物的轮廓造型，要有耐心和信心，并坚持到作品最终完成。

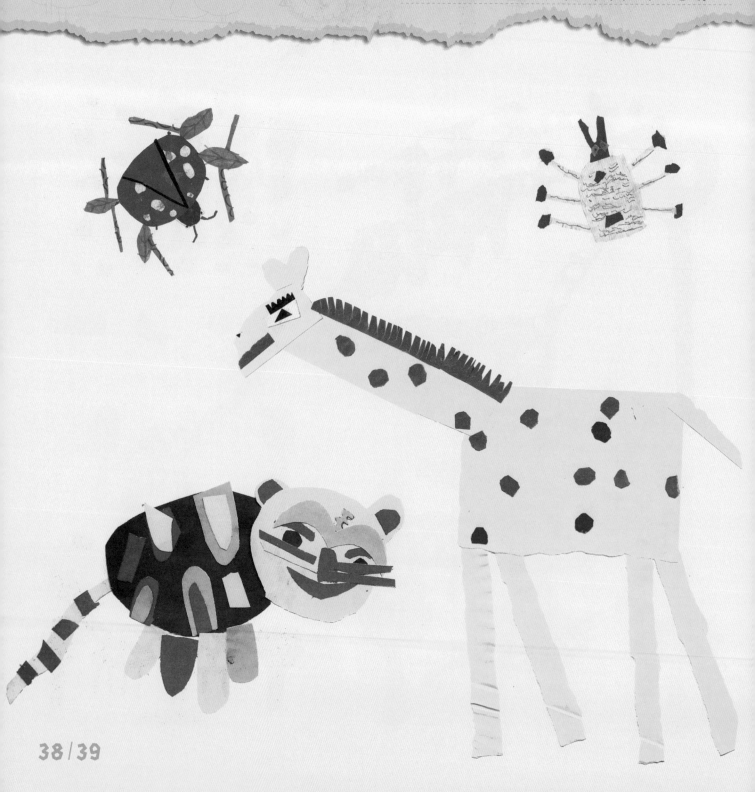

I. 剪贴出孔雀的身体。

2. 剪贴孔雀的头部眼睛及嘴和脚。

3. 剪贴孔雀的漂亮羽毛。注意沿着身体边上依次粘贴。

4. 剪贴孔雀的漂亮羽毛。注意沿着前面一圈羽毛边上依次粘贴。

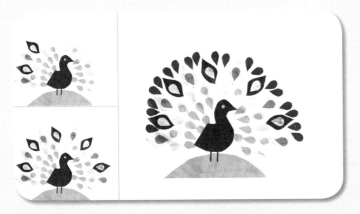

5. 继续剪贴孔雀的漂亮羽毛，中间撕贴上美丽的花纹。

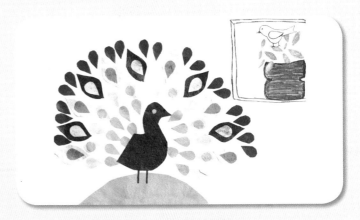

6. 孔雀四周添加一个窗户，添加小鸟，作品完成。

创意提示：

1. 小朋友，你见过的各种动物聚会吗？说一说。
2. 你最喜欢本课中哪些动物作品呢？为什么？
3. 用撕贴画的形式，创作一幅动物聚会。

小窍门：

　　孔雀的羽毛需要有撕贴的花纹，可用小剪刀剪贴。撕剩的纸，不要丢弃，可以继续撕贴画面中小的装饰物。

小伙伴们的作品

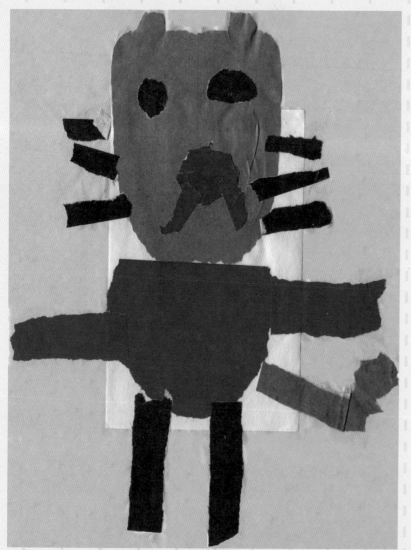

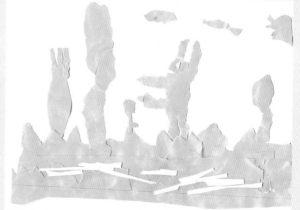

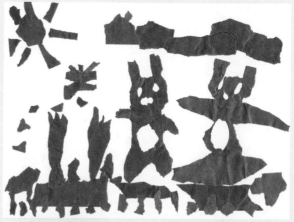

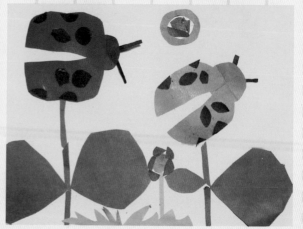

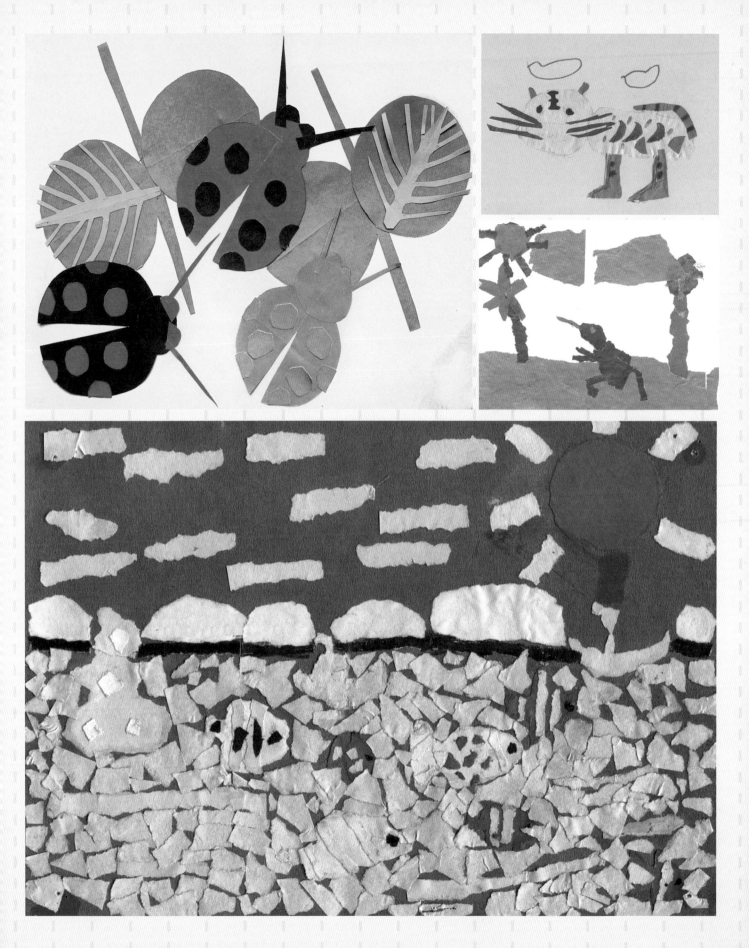

花卉和植物

学习目标：
　认识花卉和植物的种类，用撕纸画的技巧把花卉和植物的造型表现出来，培养手和脑的协调能力。

学习难点：
　花卉和植物的造型以及大小位置关系组合的表现。

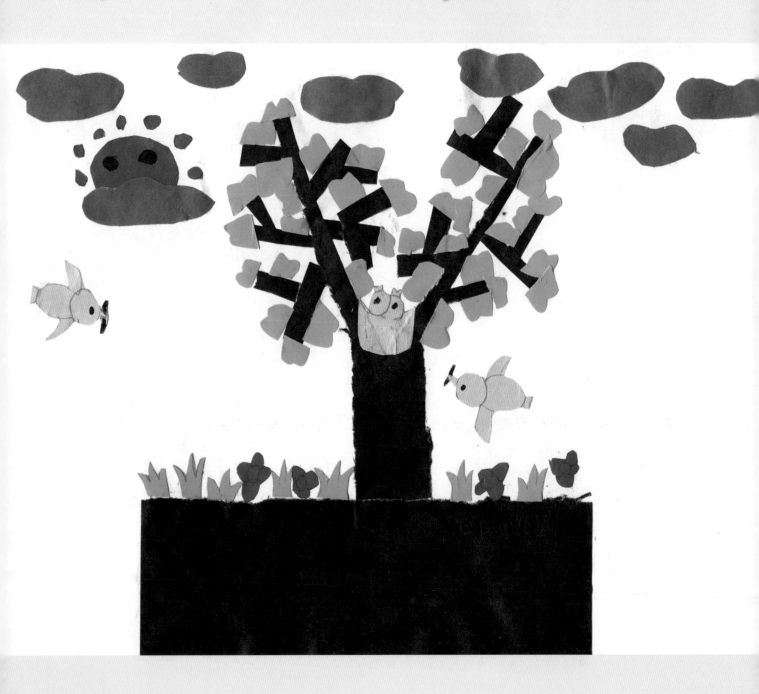

1. 撕贴出大树的黑泥土和树干。

2. 撕贴出大树的细小树枝。

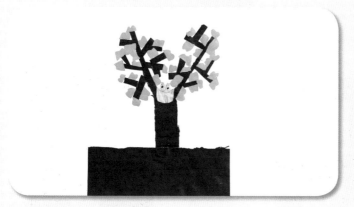

3. 撕贴出大树树枝上的绿叶和鸟巢。

4. 撕贴出大树下黑泥土上种植的小花和小草。

5. 大树下撕贴出几只飞翔的小鸟。

6. 大树四周再撕贴出云朵，作品完成。

创意提示：

1. 你能说出几种花卉和植物？

2. 说说本课画中表现的内容。

3. 用撕贴画的形式，创作一幅花卉和植物。

小窍门：

1. 撕贴不同的花卉和植物时要添加上自己新的想法哦！

2. 撕剩的纸，可以继续撕贴画面周围的小装饰。

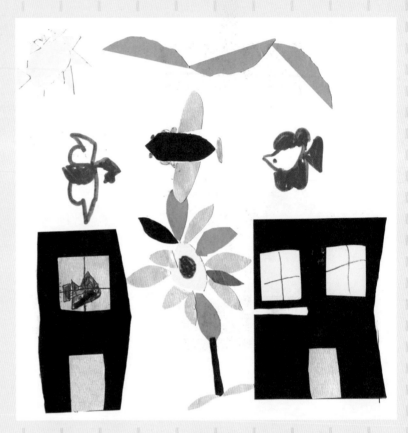

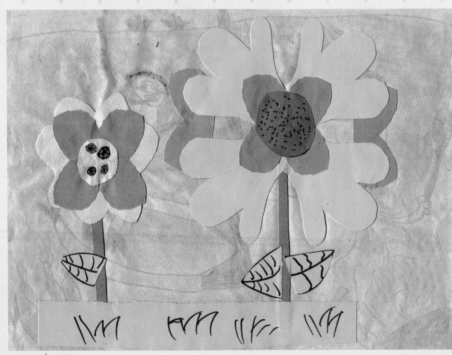

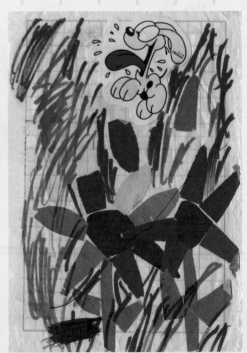

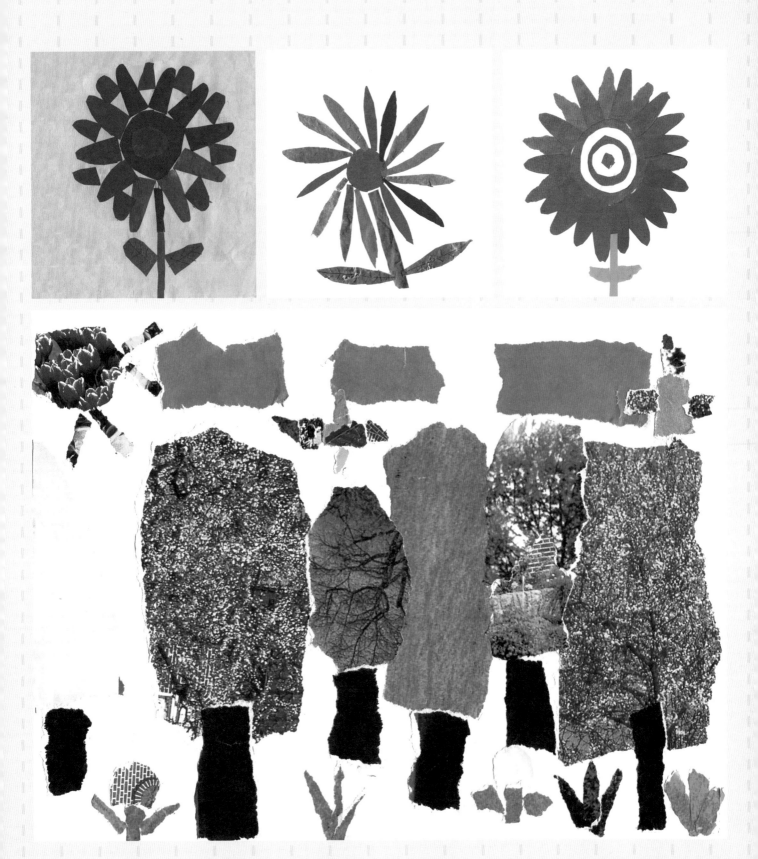

插满鲜花的
瓶子

学习目标：
　　认识花瓶的构造及花的种类，用撕纸画的形式，创作一组组合瓶花。

学习难点：
　　瓶和花的比例关系以及位置的组合摆放，需要恰到好处。

视频教学！
直观好学！

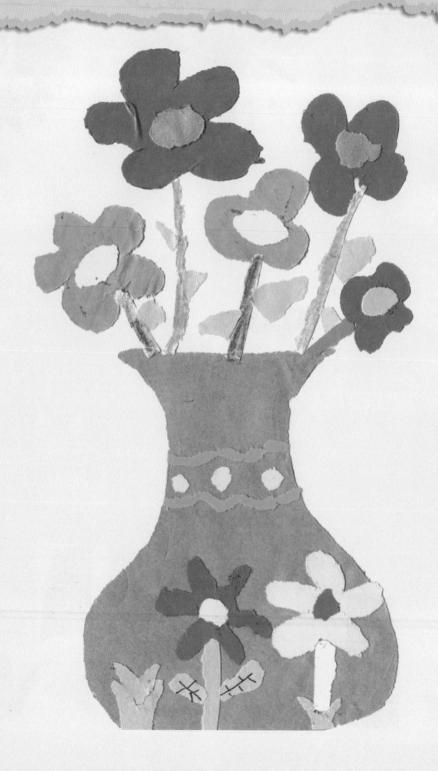

1. 撕贴出瓶子的瓶口、瓶身和底座。

2. 撕贴出瓶身上的花纹。也可以将白纸用剪刀剪出图案粘贴到瓶身上。

3. 撕贴出三条花枝，用固体胶固定在瓶口。

4. 花枝上撕贴出花朵，用固体胶固定。

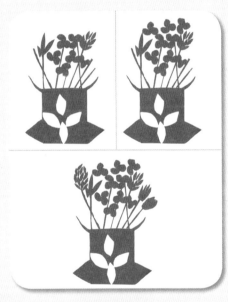

5. 重复前面步骤，撕贴出各种花朵。

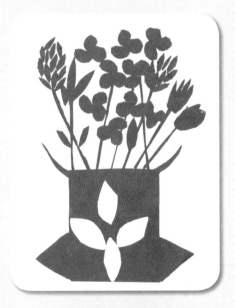

6. 花枝上撕贴出小叶子并用固体胶固定，作品完成。

创意提示：

1. 你能说出几种花的名字？
2. 你最喜欢本课中哪些作品？为什么？
3. 用撕贴画的形式，创作一幅插满鲜花的瓶子。

小窍门：

　　撕贴不同的花，插在花瓶上，可使作品更漂亮。注意画面的整洁和完整，并要添加上自己新的想法，这样能使作品更有创意。

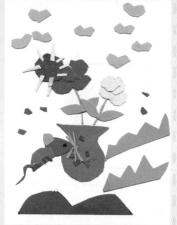
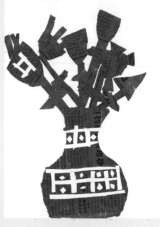
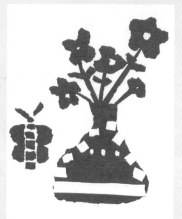
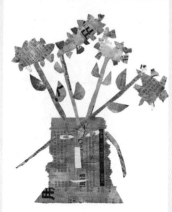
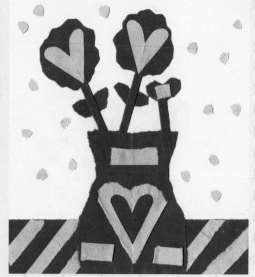
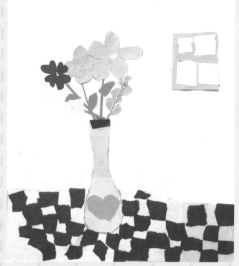
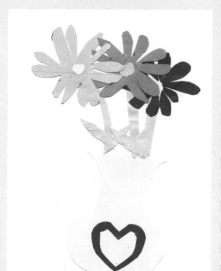
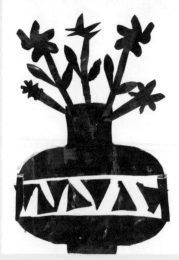
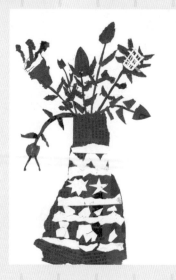
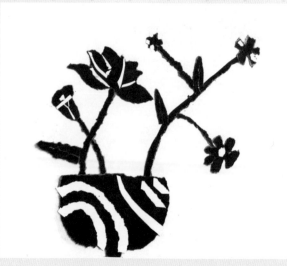

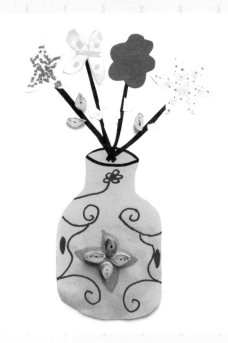
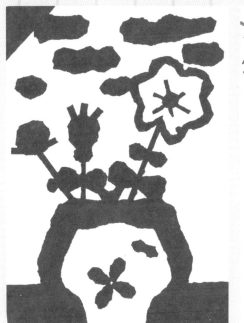
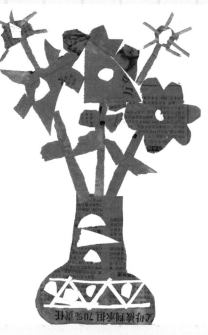
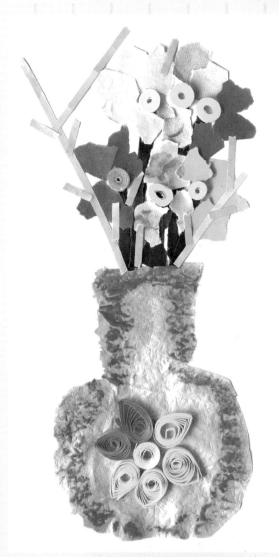
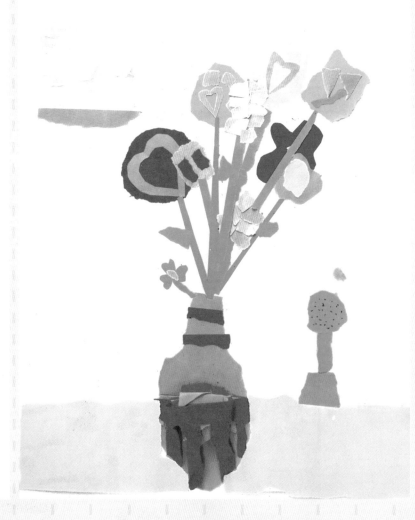

我们的家园

学习目标：
　　简单了解房子的构造和历史，体验三角形、半圆形、长方形等形状的撕贴组合，表现美丽的家园。

学习难点：
　　控制撕纸力度的大小，把握好房子的图形轮廓，贴细节时要稳而准，注意不同色彩的搭配。

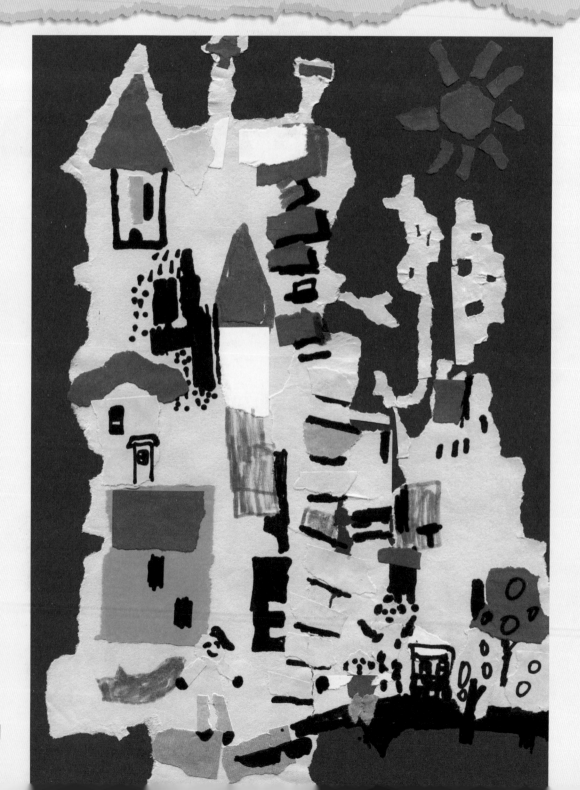

1. 撕贴出一幢房子和半圆形的房门。

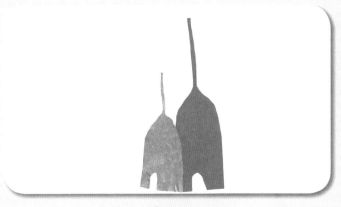

2. 撕贴出一幢矮房子和半圆形的房门，用固体胶粘贴在前幢房子的左边。

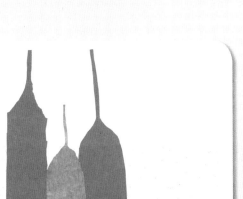

3. 在沿着前面的房子撕贴一幢高高的房子，固体胶固定。

4. 右边再撕贴一幢稍微矮一些的房子，固体胶固定。

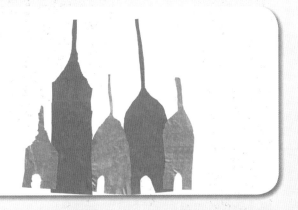

5. 左边再撕贴一幢稍微矮一些的房子，固体胶固定。

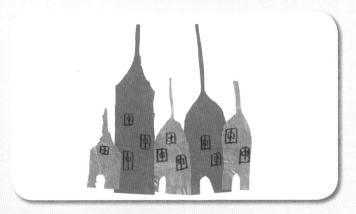

6. 房子中间用记号笔添画"田"字形的小窗户，作品完成。

创意提示：

1. 你能说出看到过的房子都是什么形状的吗？
2. 你最喜欢本课中哪些作品？为什么？
3. 以"我们的家园"为题来创作一幅撕贴画。

小窍门：

房子有许多造型。可以仿照书中自己喜欢的作品进行创作，但要添加上自己新的想法。撕剩的纸，不要丢弃，可以继续撕贴画面周围的小物体。

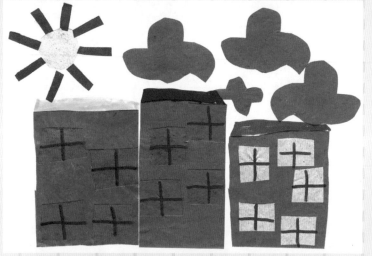

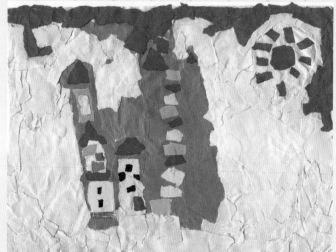

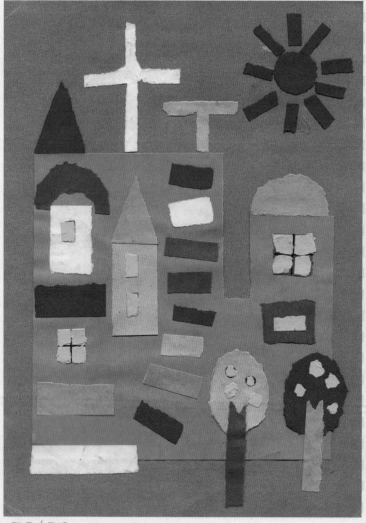

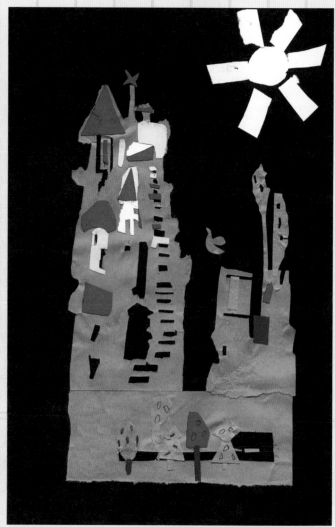

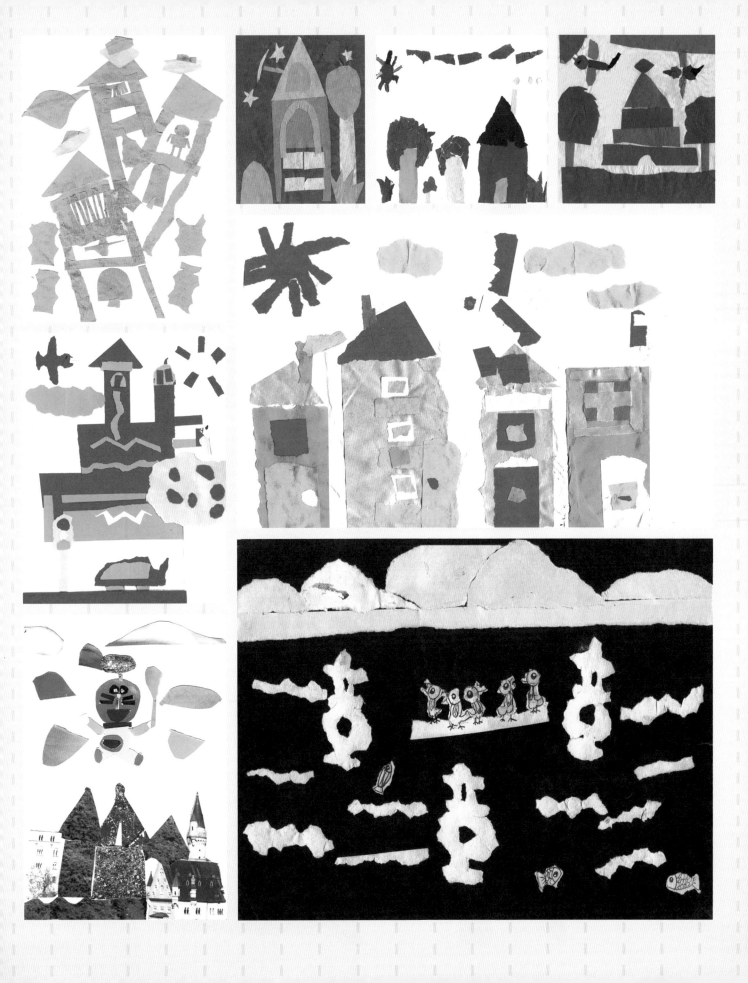

高高的塔
（千年古塔）

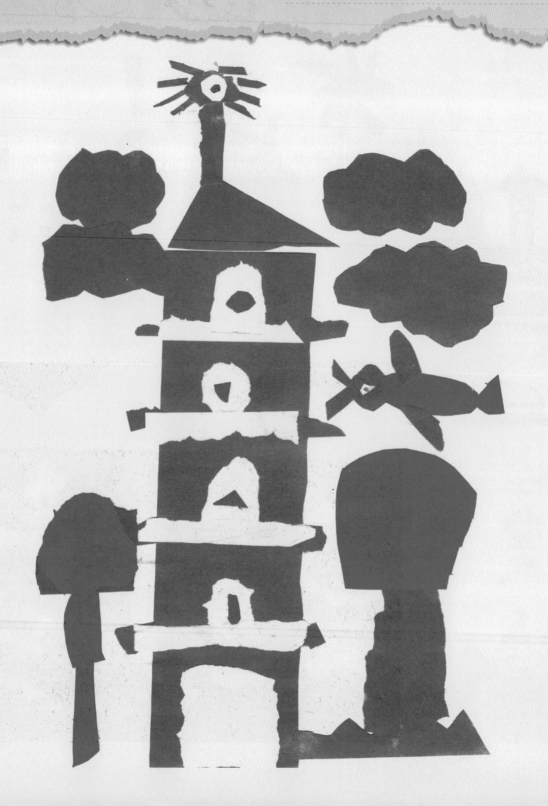

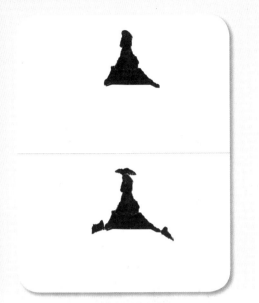

1. 撕贴出塔的三角形顶。

2. 撕贴出塔的顶层。

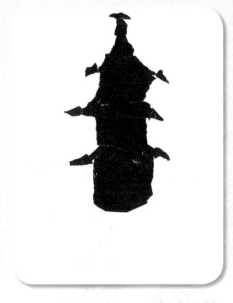

3. 撕贴出塔的二、三层，固体胶固定。

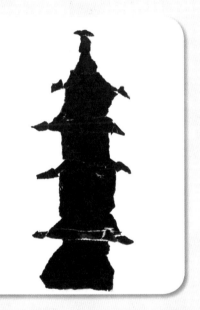

4. 撕贴出塔的四、五层，固体胶固定。

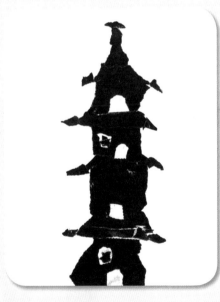

5. 撕贴出塔的小门和小窗，固体胶固定。

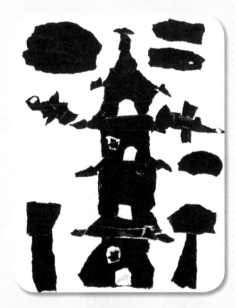

6. 塔的添加周围的环境，如小鸟和树等，作品完成。

创意提示：

1. 你能说出塔的构造和历史吗？说一说。
2. 你最喜欢本课中哪些作品？为什么？
3. 用撕贴画的形式，创作一幅喜欢的塔。

小窍门：

　　塔的底部大、顶部小，你发现了吗？可以仿照书中自己喜欢的作品进行创作，但要添加上自己新的想法哦！

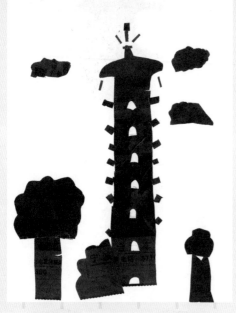

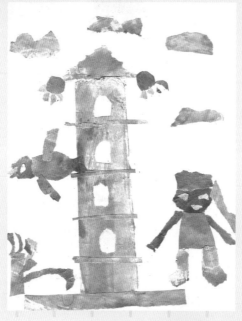

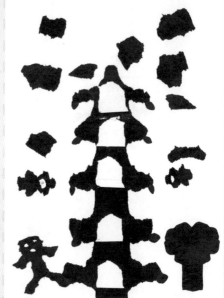

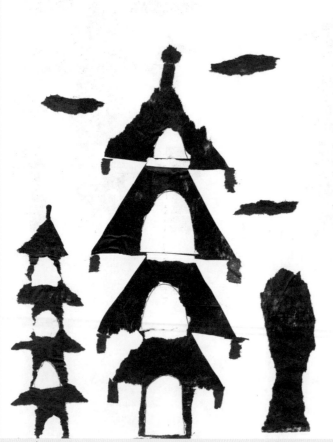

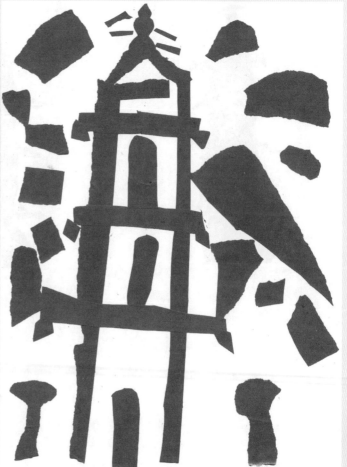

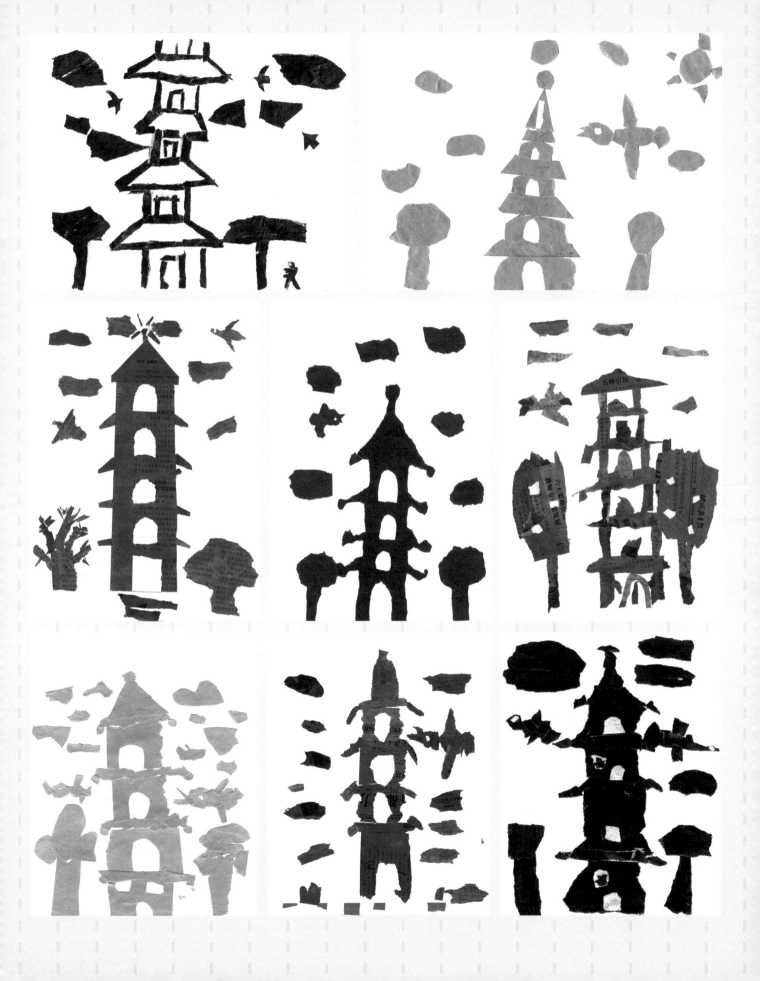

各种汽车

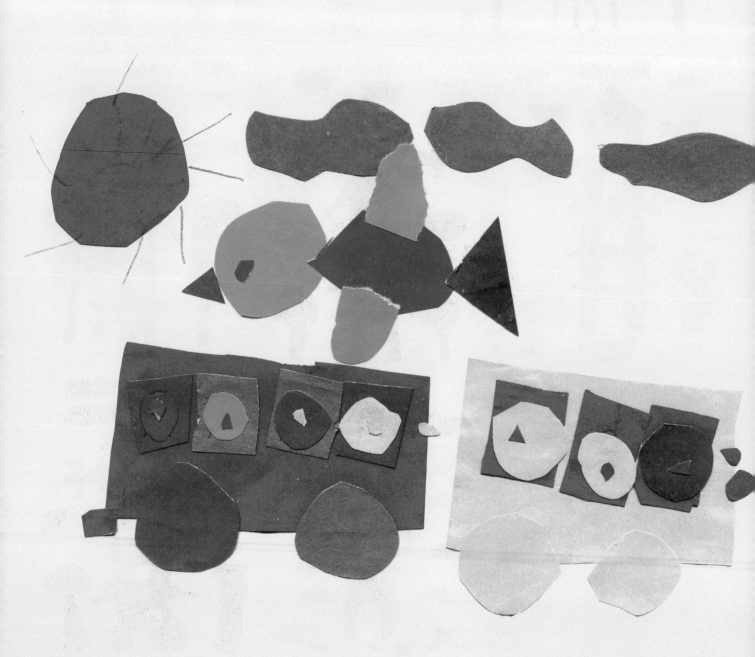

58/59

1. 撕贴出汽车的车身线。

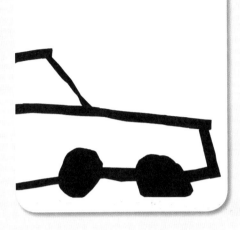

2. 撕贴出汽车的车箱。

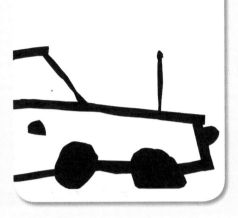

3. 撕贴出汽车的车轮，固体胶固定。

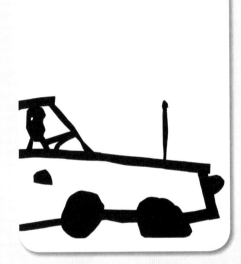

4. 撕贴出汽车的车门把手和天线，固体胶固定。

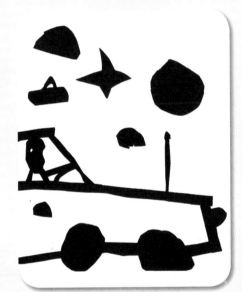

5. 撕贴出汽车里的驾驶员，固体胶固定。

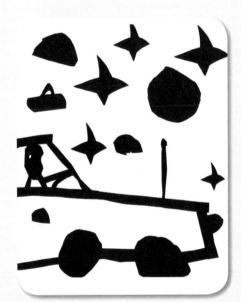

6. 添加周围的环境，作品完成。

创意提示：
1. 说一说常用的交通工具有哪些？
2. 你最喜欢本课中哪些作品？为什么？
3. 用撕贴画的形式，创作一幅未来的汽车。

小窍门：
　　撕贴小的物件时，可用小剪刀剪贴，固体胶固定时要全部粘贴牢固，否则容易造成不平整，影响作品的整体效果。注意画面的整洁。

小伙伴们的作品

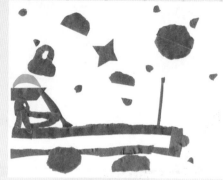

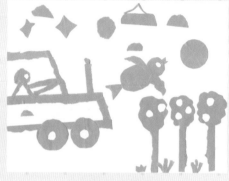

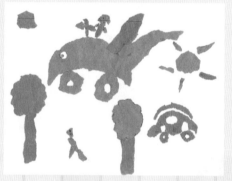

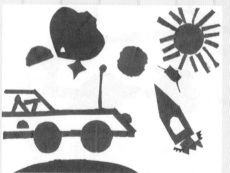

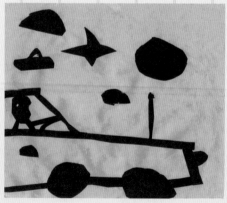

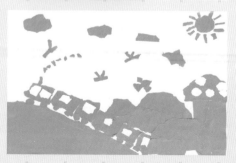

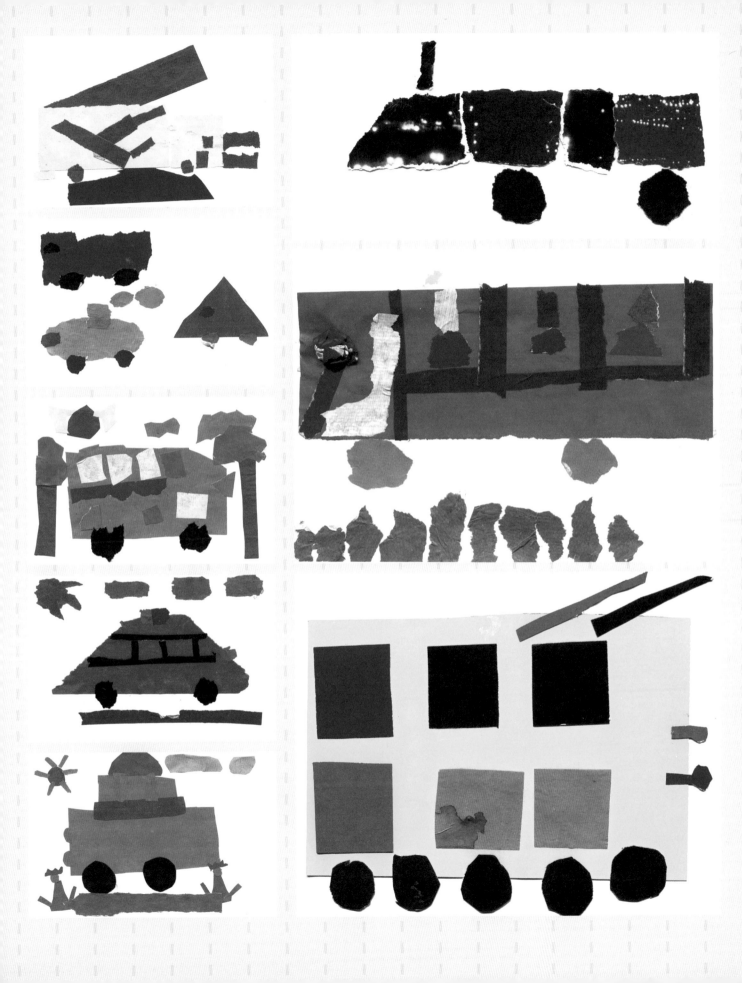

星际遨游

视频教学！
直观好学！

1. 撕贴出火箭的运输舱。

2. 撕贴出火箭头和火箭尾。

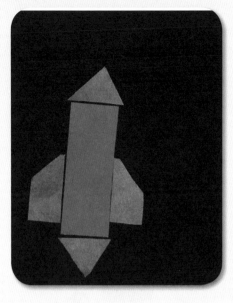

3. 撕贴出火箭的两翼，固体胶固定。

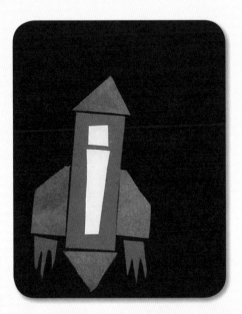

4. 撕贴出火箭的机舱和飞行时的火焰，固体胶固定。

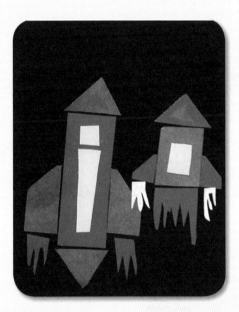

5. 再撕贴出一艘火箭，固体胶固定。

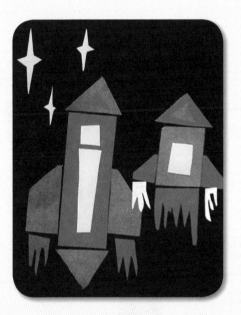

6. 添加周围的环境，如星星等，作品完成。

创意提示：

1. 你能说出太空的交通工具有哪几种？

2. 你最喜欢本课中哪些作品？为什么？

3. 用撕贴画的形式，创作一幅太空交通工具图。

小窍门：

1. 小的物件，可用小剪刀剪出。

2. 周围空白处可添加些星星和其他飞行器。

3. 细节处也可以用彩色笔添画。

小伙伴们的作品

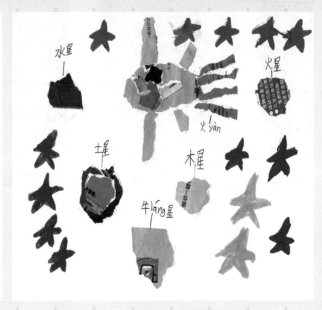

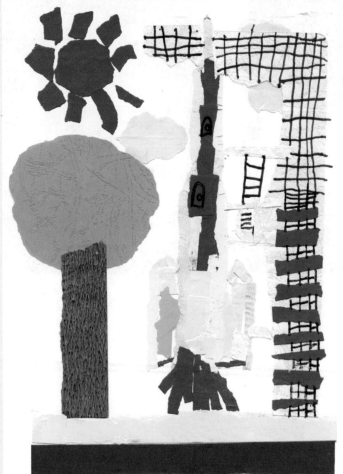

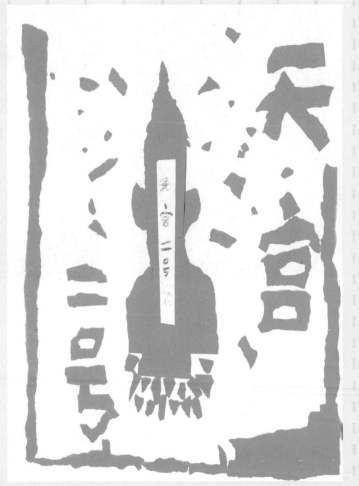

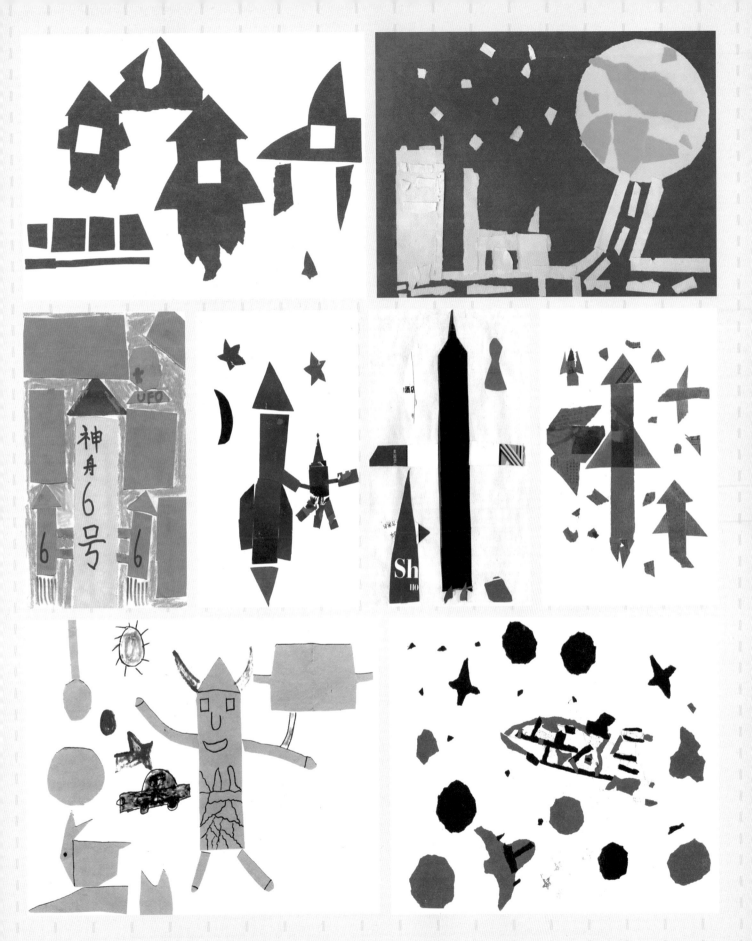

给自己画像

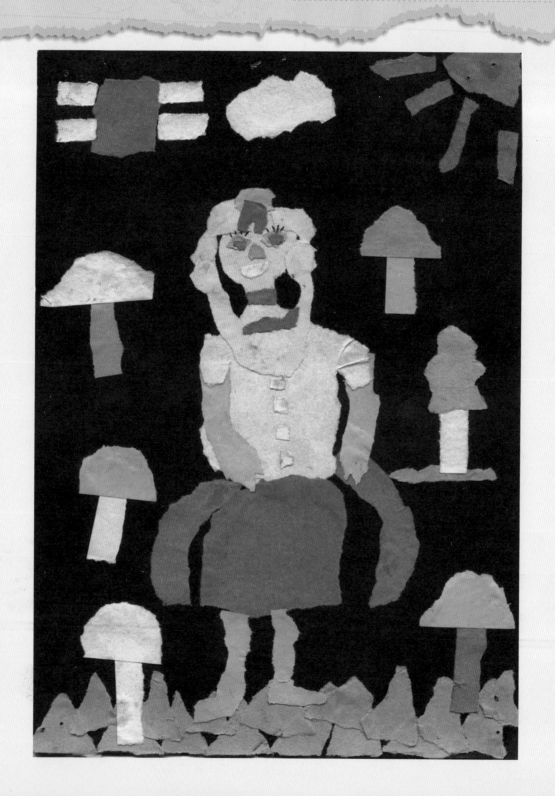

66/67

1. 撕贴出人物的头部。

2. 撕贴出人物的头部的眼睛和嘴巴。

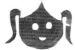

3. 撕贴出人物的发型和辫子。

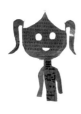
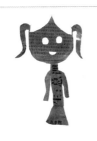

4. 撕贴出人物身体、手臂和裙子。

5. 撕贴一个小框子。

6. 将小框子和人物进行组合，作品完成。

创意提示：

1. 你能说出脸型有哪几种。

2. 你最喜欢本课中哪些作品？为什么？

3. 用撕贴画的形式，创作一幅自画像。

小窍门：

1. 把报纸裁成 A4 纸大小，刷上自己喜欢的颜色，便可进行创作了。

2. 要注意画面的整洁和完整，别忘了添上自己新的想法哦！

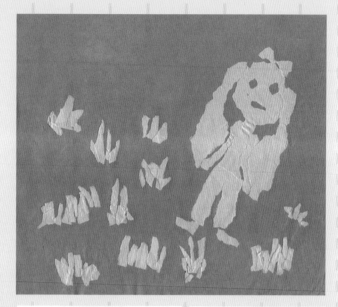

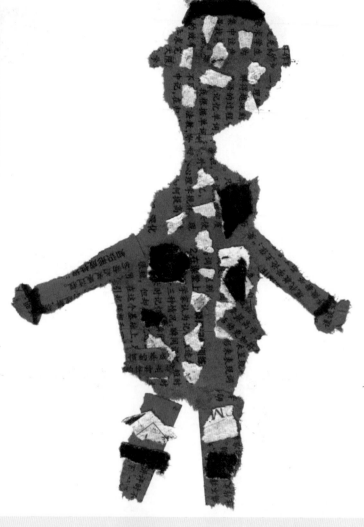

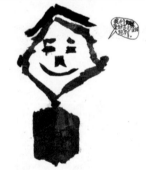

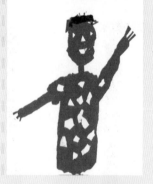

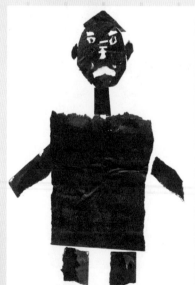

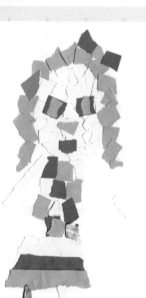

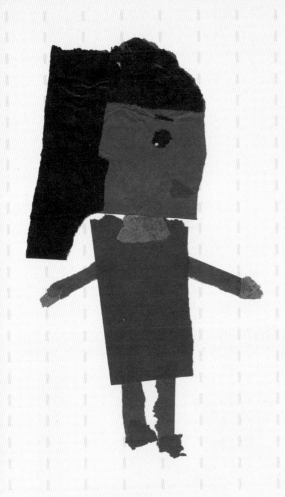
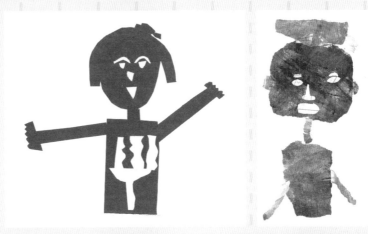
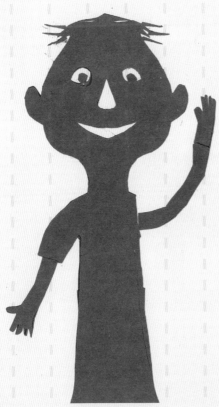
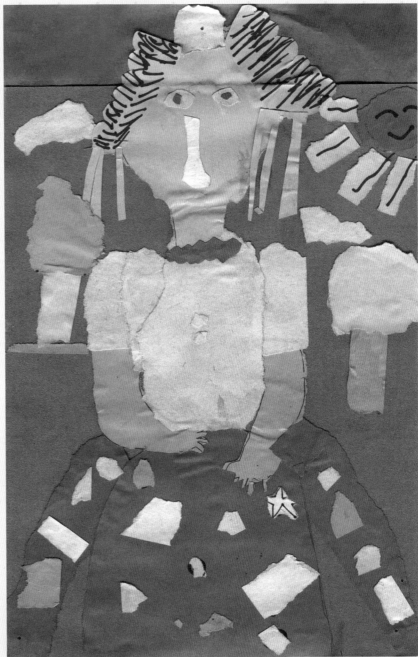

拍照啦

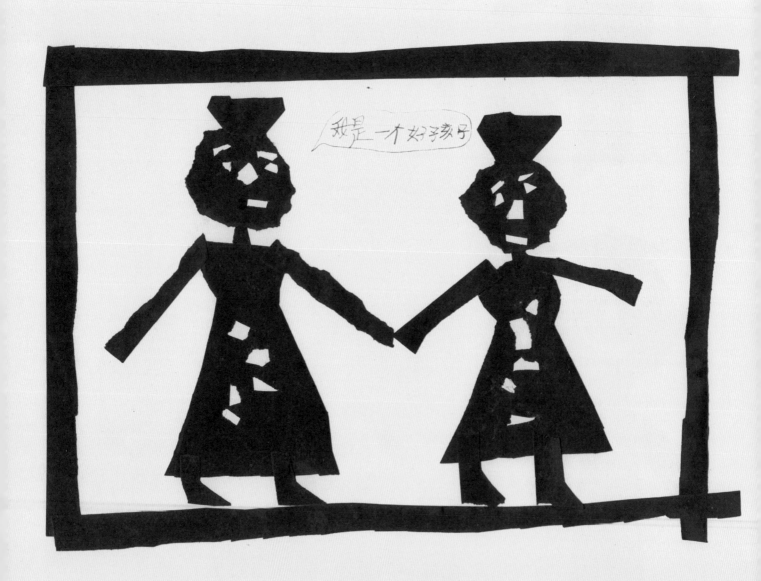

1. 撕贴一个长方形的小框子。

2. 撕贴出人物的头部轮廓。

3. 撕贴出人物的发型。

4. 撕贴出人物的脖子和裙子

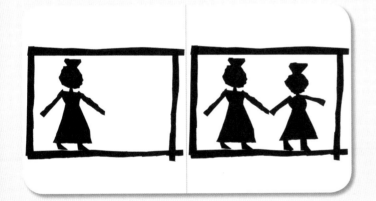

5. 撕贴出人物的手臂和鞋子，重复前面步骤撕贴右边的人物。

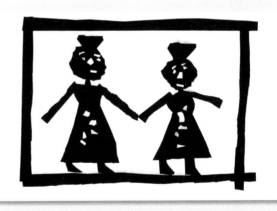

6. 将人物中的头部眼睛和嘴巴和服装花纹进行装饰，作品完成。

创意提示：

1. 你有几位好朋友？说一说他们的面部及服饰特征。

2. 用撕贴画的形式，创作一幅大家都是好朋友。

小窍门：

1. 把自己和好朋友摆在画面中间些。

2. 画面的主要环境不能太小，保持画面的整洁和完整。

3. 添加上有趣的故事或自己新的想法。

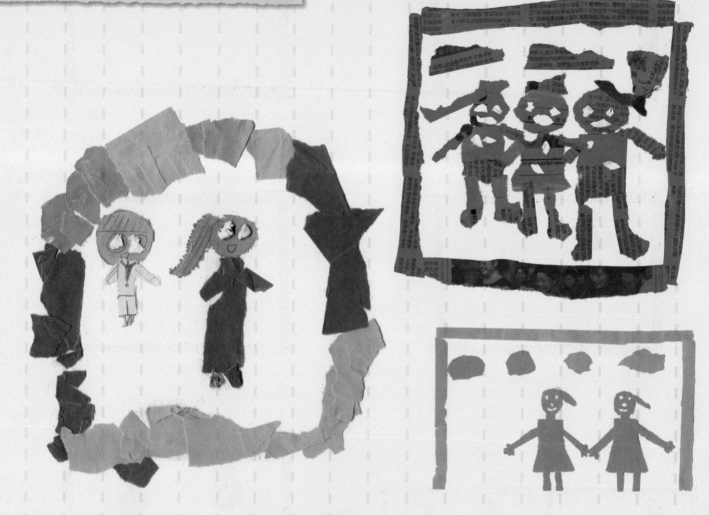

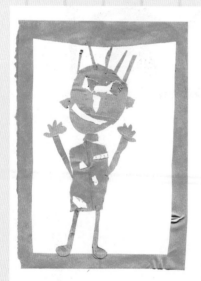

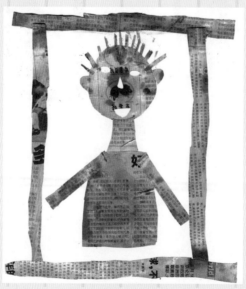

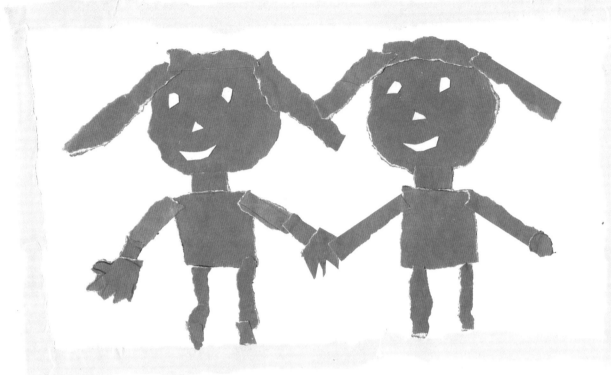

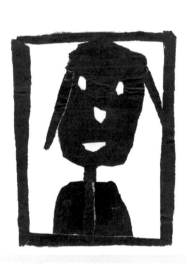

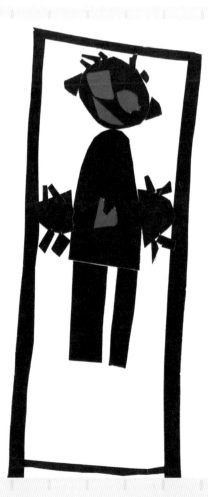

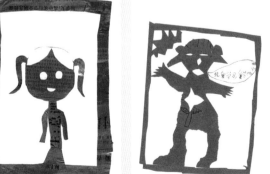

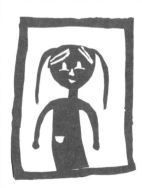

跳绳比赛

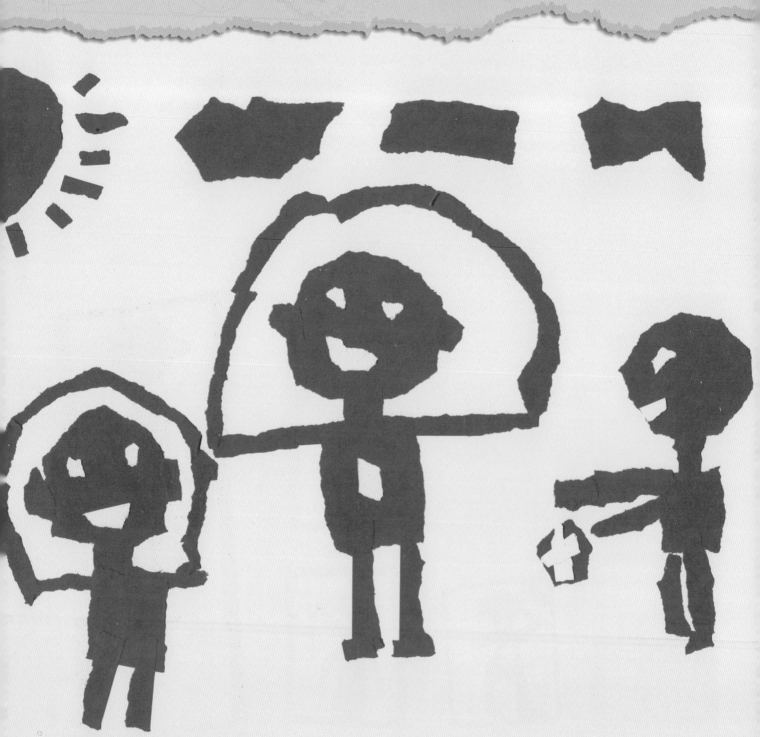

1. 撕贴出人物的头部。

2. 撕贴出人物的头部耳朵。

3. 撕贴出人物的上半身。

4. 撕贴出人物的手臂和腿。

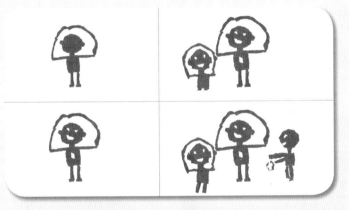

5. 撕贴出人物手臂上半圆形状的绳子，再撕贴出人物的眼睛和嘴巴，重复前面步骤撕贴多个跳绳人物。

6. 最后撕贴周围环境，作品完成。

创意提示：
 1. 说一说跳绳比赛时的情景。
 2. 画面可以是单人跳，也可以是几个人一起跳长绳哦！

小窍门：
 细节部分可使用小剪刀剪。撕剩的纸，不要丢弃，可以继续撕贴画面的小物体。在发型和服饰上要添加上自己新的想法哦！

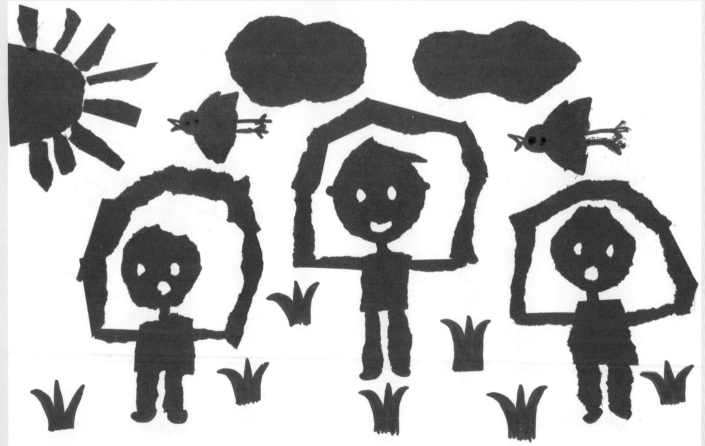

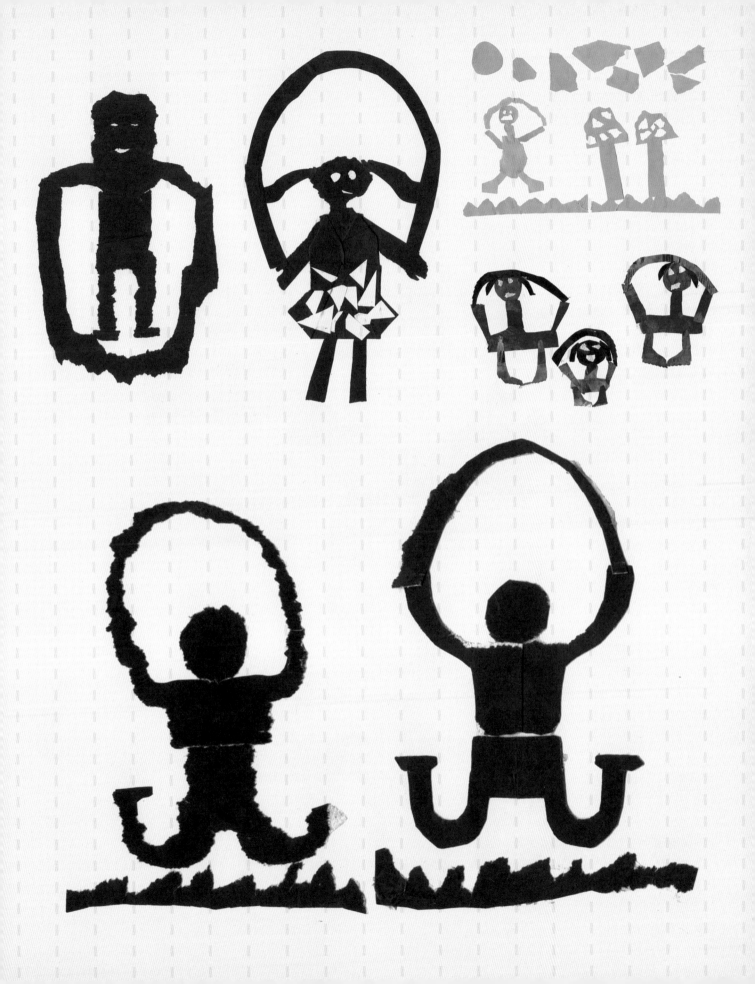

勤劳的小朋友

1. 撕贴出人物的头部。

2. 撕贴出眼睛、嘴巴和发型。

3. 撕贴出人物的身体和腿。

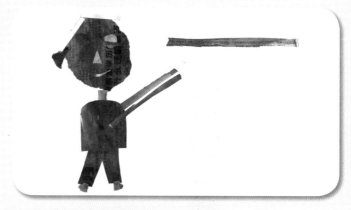

4. 撕贴出人物手臂和晾衣竿子。

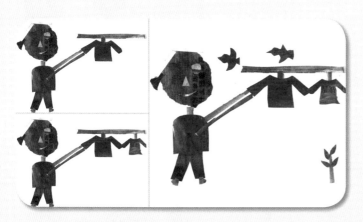

5. 撕贴衣服挂在晾衣竿上，重复前面步骤，再撕贴一件衣服挂在晾衣竿上。

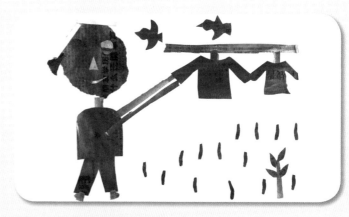

6. 最后完善周围环境，作品完成。

创意提示:

1. 你在家里帮助大人做过什么家务?

2. 你最喜欢本课中哪些作品? 为什么?

3. 用撕贴画的形式，创作一幅勤劳的小朋友。

小窍门:

1. 周围的细节部分可用小剪刀剪。

2. 撕剩的纸，可以继续撕贴画面的小物体。

3. 在发型和服饰上要添加上自己新的想法哦!

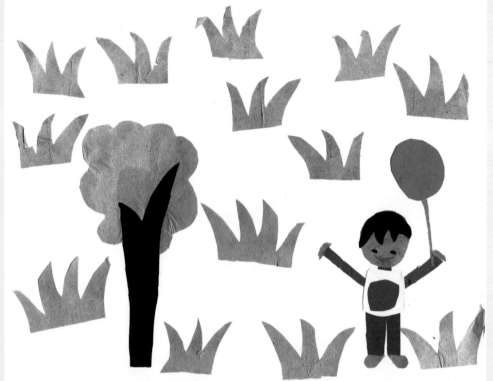

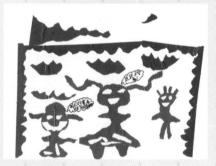

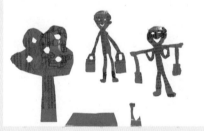

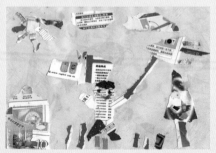

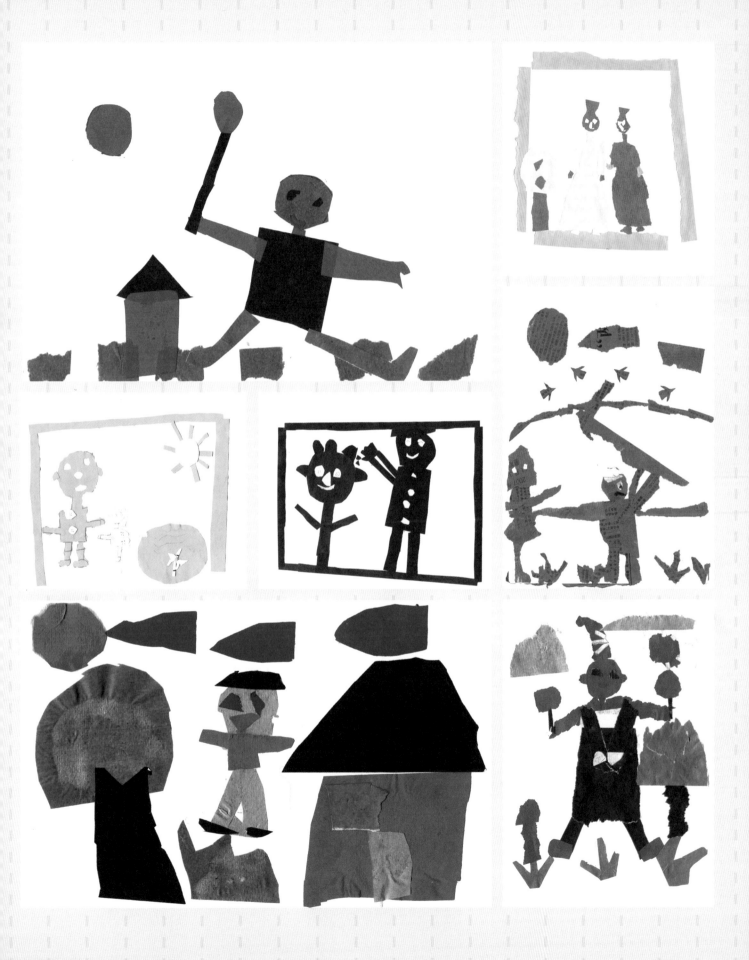

海边捕鱼

学习目标：
　　熟练运用撕纸画的技巧，用不规则撕纸形状进行粘贴组合，创作一幅海边捕鱼的作品。

学习难点：
　　人物海边捕鱼时的特征表现，需要进行仔细的撕贴，要有耐心和信心。

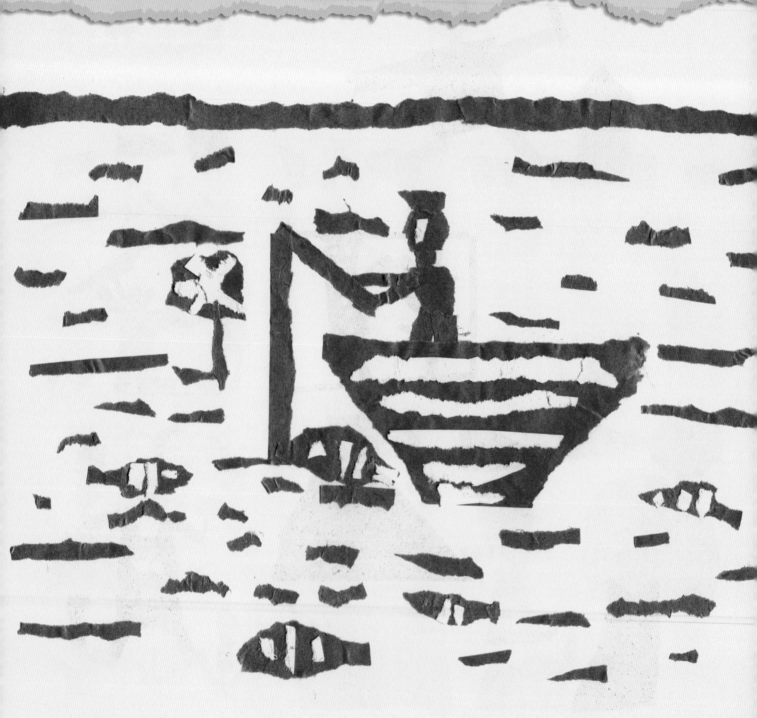

1. 撕贴出三角形的船舱。

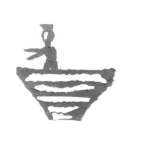

2. 撕贴出船上的人物头部、眼睛和身体及手臂。

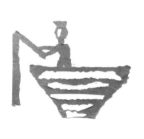

3. 撕贴出人物的钓鱼杆子和绳子。

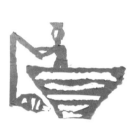

4. 撕贴出一条小鱼上钩了。

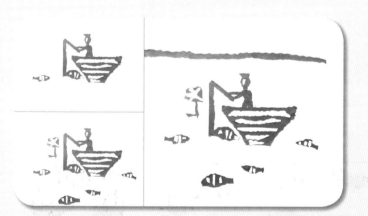

5. 再重复前面步骤，撕贴出多条小鱼。

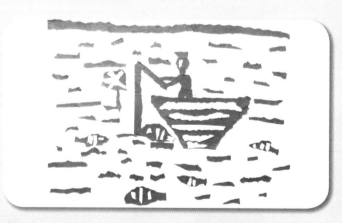

6. 撕贴出水面的波浪等，作品完成。

创意提示：

1. 你能想象一下捕鱼时的情景吗？

2. 你最喜欢本课中哪些作品？为什么？

3. 用撕贴画的形式，创作一幅海边捕鱼。

小窍门：

贴鱼鳞时可以用白色的纸剪出一些图形，再用固体胶粘贴。撕剩的纸，可以继续撕贴画面的小物体。注意画面的整洁和完整。

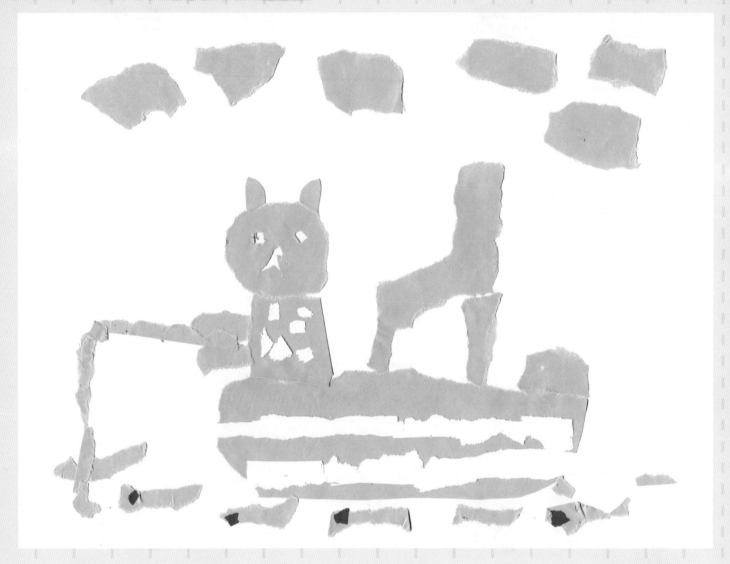

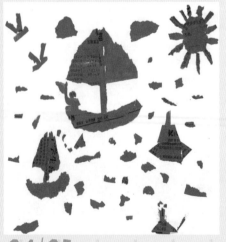

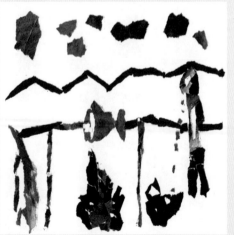

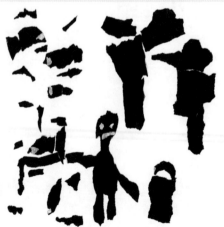

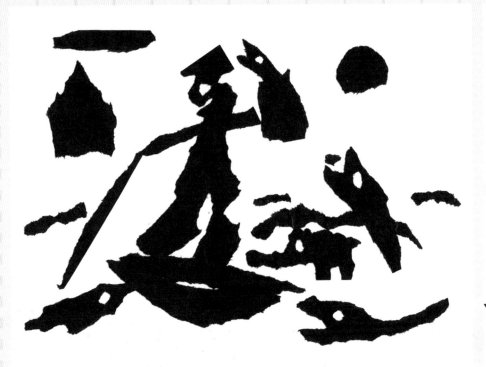

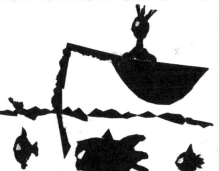
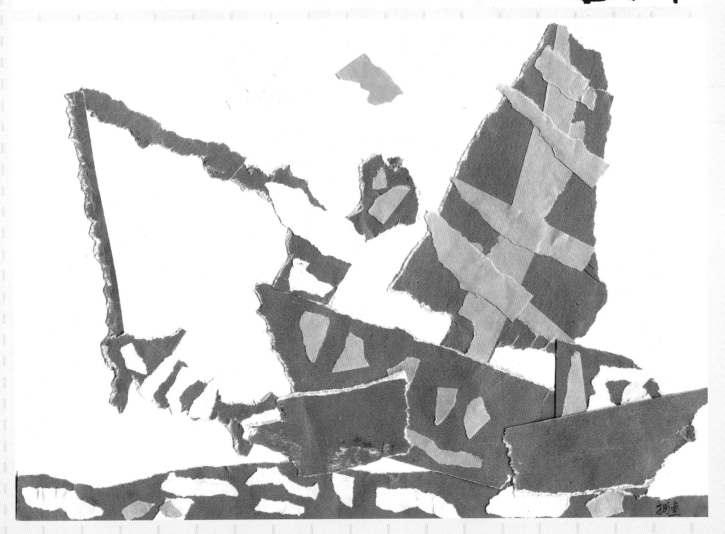

喜欢的
运动项目

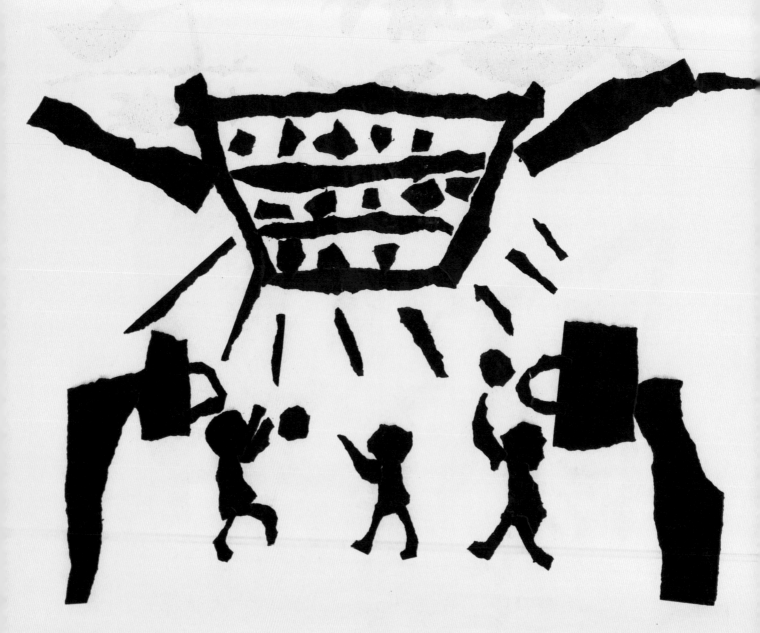

l. 撕贴出篮球架的底座和球架。

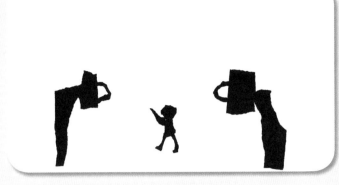

2. 撕贴出运动中一个人物。

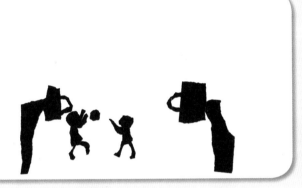

3. 撕贴出运动中另一个人物，注意人物组合姿势。

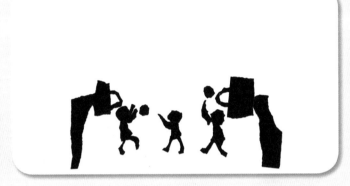

4. 撕贴出运动中另一个人物，注意投篮的动作姿势。

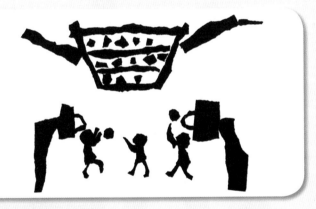

5. 撕贴出球场的灯。

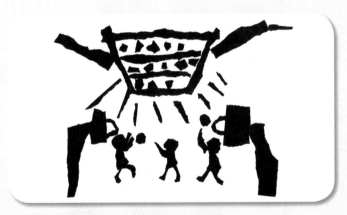

6. 撕贴出球场灯的光线，作品完成

创意提示：

1. 你能说出运动项目有哪几种？

2. 你最喜欢本课中哪些运动的作品？为什么？

3. 用撕贴画的形式，创作一幅自己喜欢的运动。

小窍门：

1. 运动中人物的特点可以夸张些，不必拘泥实际大小比例，细小部分造型可使用小剪刀剪贴。

2. 注意整幅画面的整洁、完整，并添加上自己新的创造！

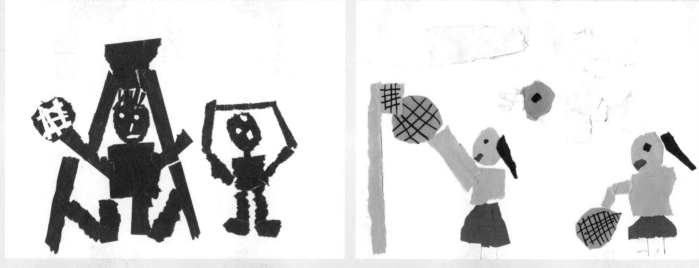

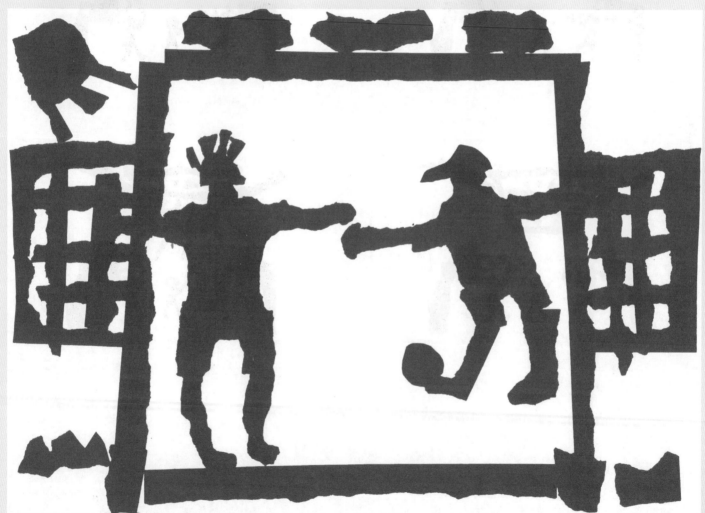

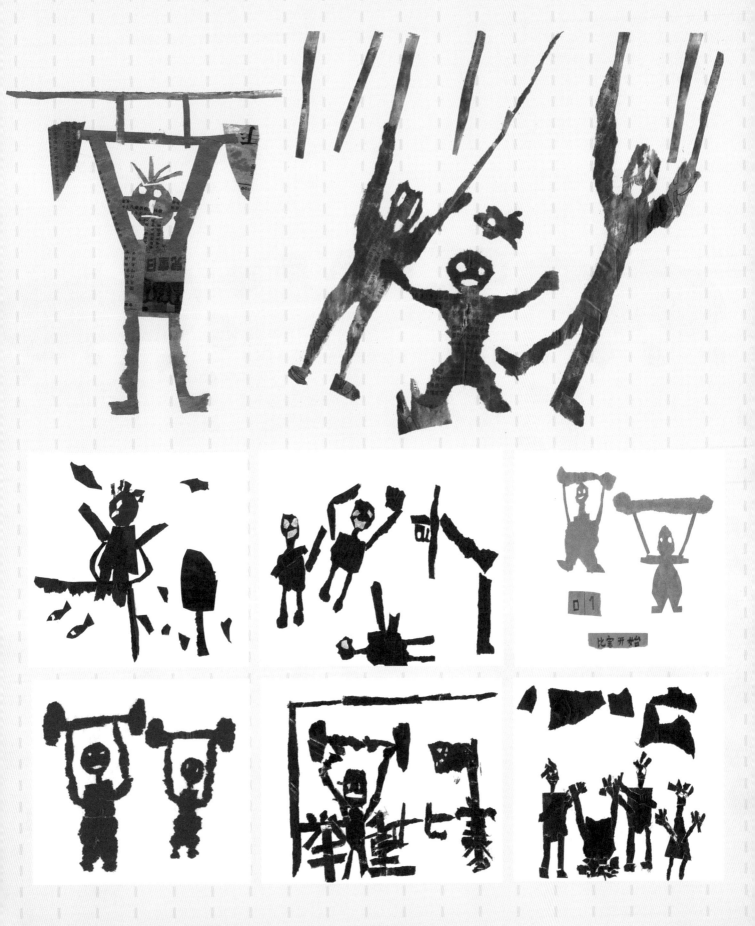

雨不停地下•

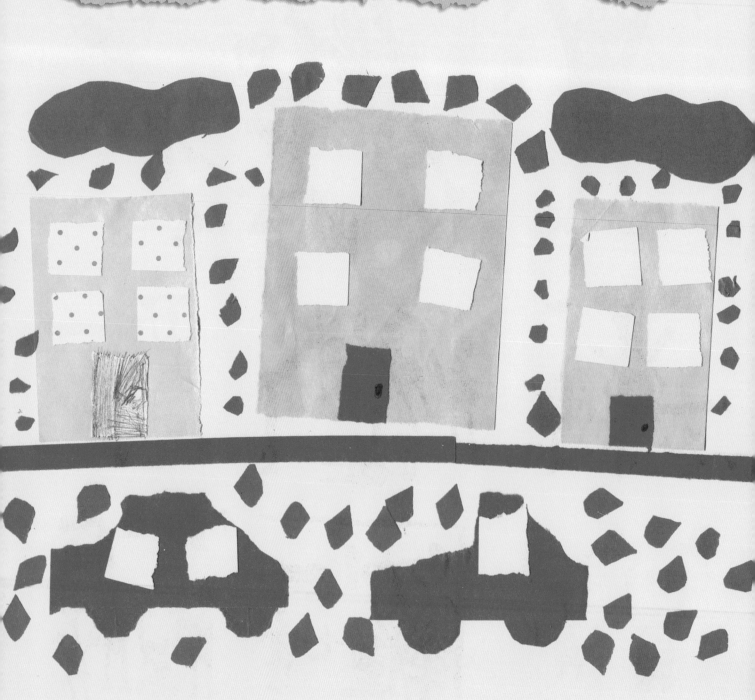

1. 撕贴出人物的头部及身体。

2. 撕贴出人物的眼睛和衣服花纹。

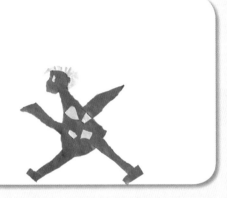

3. 撕贴出人物的手和脚。

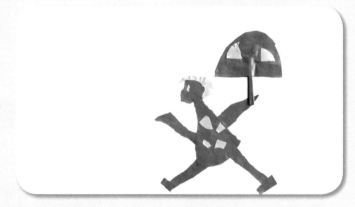

4. 撕贴出人物手中的雨伞。

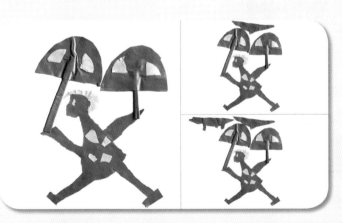

5. 重复撕贴另一顶雨伞，天空中撕贴添加乌云和雨滴。

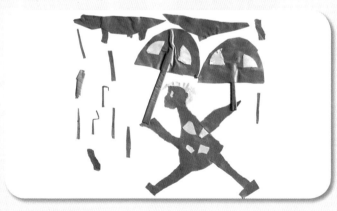

6. 作品完成。

创意提示：

　1. 你能说出雨天令人难忘的故事吗？

　2. 用撕贴画的形式，以"雨不停地下"为题创作一幅作品。

小窍门：

　1. 下雨时爸爸妈妈送你上学时的情景，周末在外游玩突然下雨时的情景……都可以入画哦！

　2. 雨点可以将纸多折几下，一次可以剪贴出好多的小雨点哦！

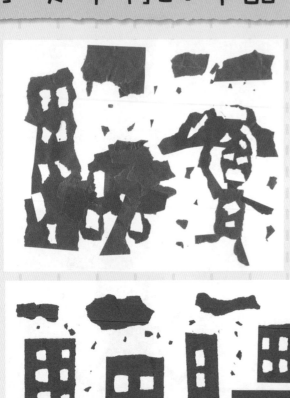
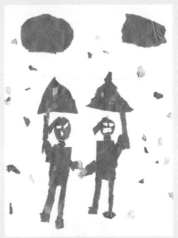

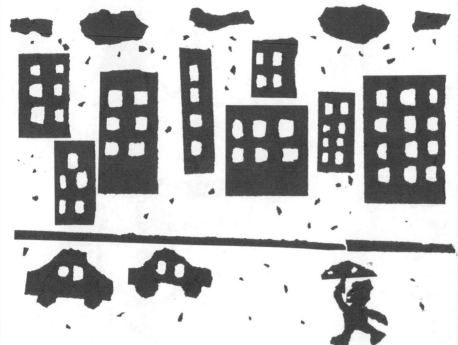

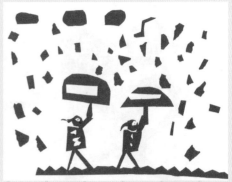
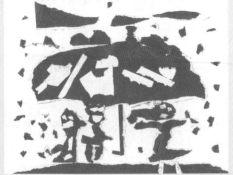

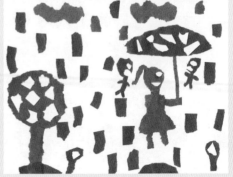

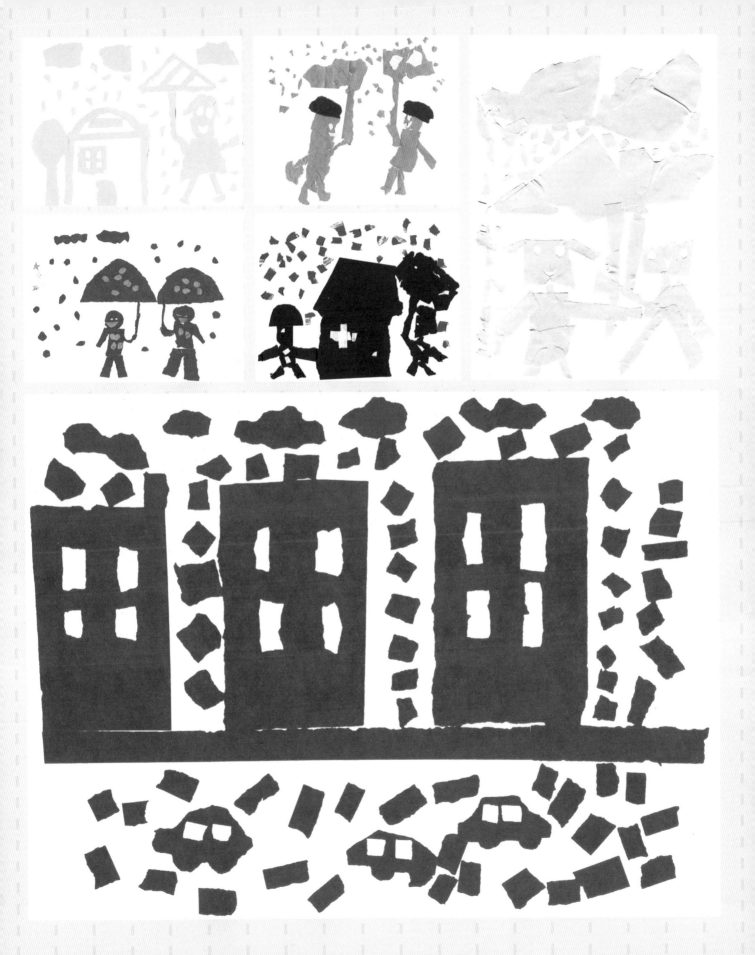

拳王争霸赛

学习目标：
 学习撕纸画的技巧，用不规则撕纸形状进行粘贴组合，表现拳王争霸赛的场景。

学习难点：
 比赛时，动态和力度的夸张表现，人物神态的刻画。

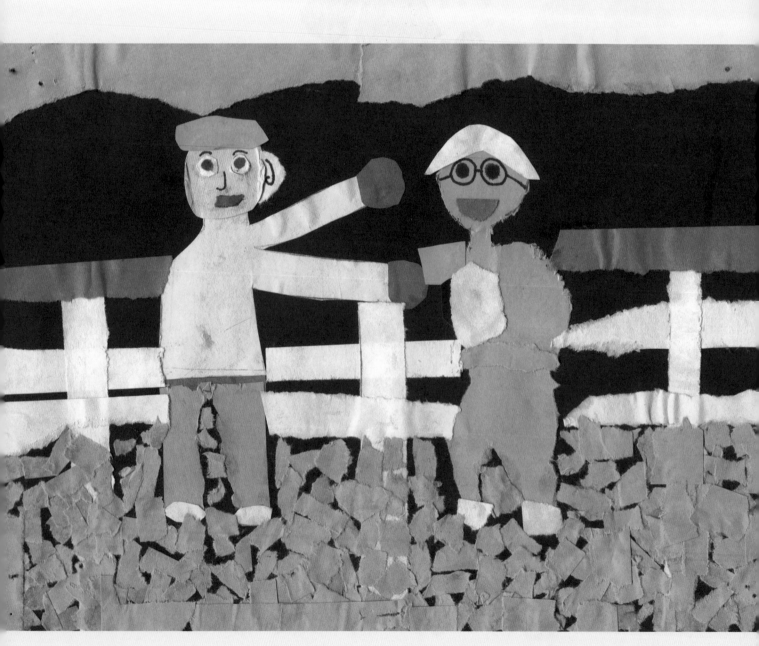

1. 撕贴出左边人物的头部。

2. 撕贴出左边人物的身体和拳击手。

3. 撕贴出左边人物的裤子。

4. 撕贴出右边人物头、身体和裤子。

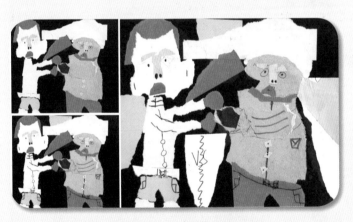

5. 撕贴人物的眼睛、嘴巴等装饰，最后撕贴添加周围的环境。

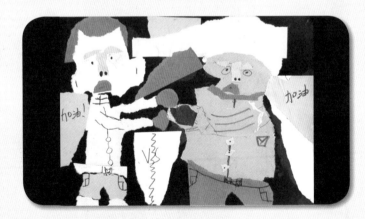

6. 作品完成。

创意提示：

1. 回忆自己观看影视剧时拳王争霸的情景，用撕贴的方式表现出来。

2. 你最喜欢本课中哪些作品？为什么？

3. 用撕贴画的形式，创作一幅拳王争霸赛。

小窍门：

1. 先将有趣的人物和主要事物撕贴出来，然后布置周围的背景，用固体胶粘贴。

2. 也可以自创或改编一个有趣的故事进行创作练习。

小伙伴们的作品

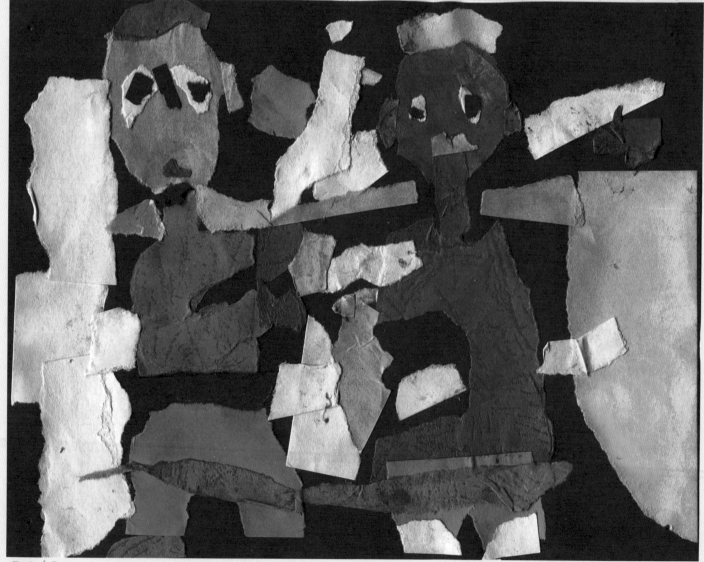

96/97

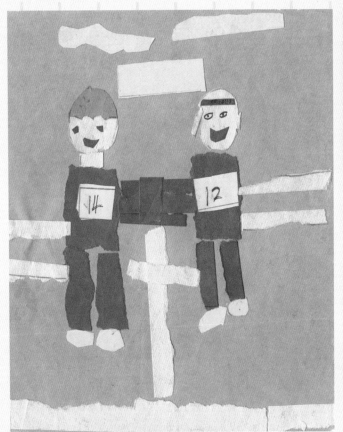

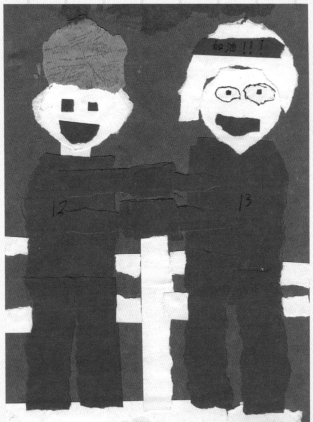

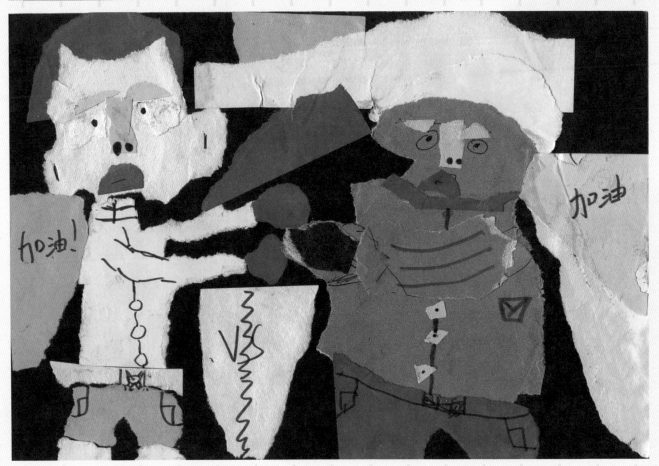

看马戏表演

学习目标：

　　学习用手撕纸画的技巧，体验用不规则撕纸形状进行粘贴组合，培养手和脑的协调能力以及表现美的综合能力。

学习难点：

　　马戏表演时热闹的场面和观众之间的互动，需要认真地构思。

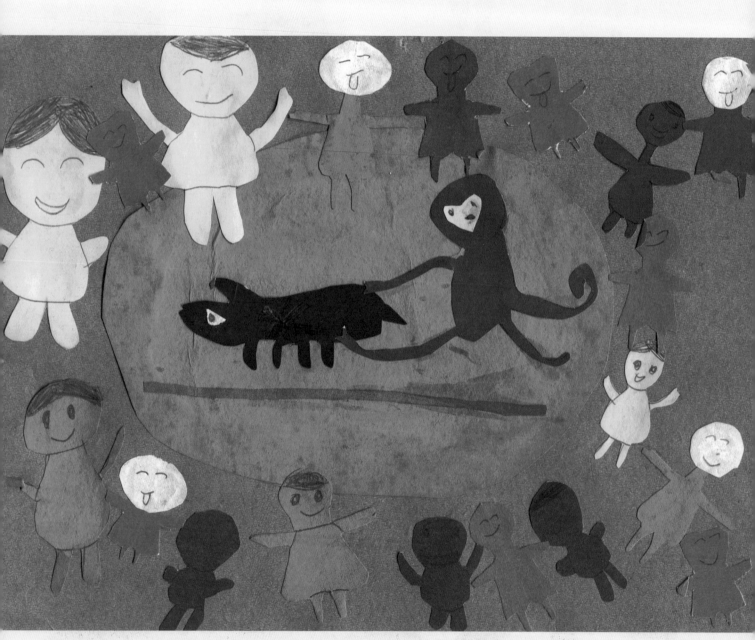

1. 撕贴出一个椭圆形的马戏表演台。

2. 撕贴一条钢丝线在表演台下方。

3. 撕贴一个滑稽的猴子出场。

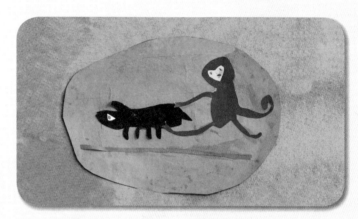

4. 撕贴出猴子前面的小黑狗。

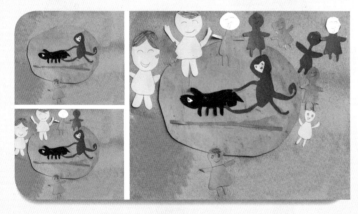

5. 撕贴出周围的一个小观众，重复前面步骤，撕贴添加周围的众多小观众。

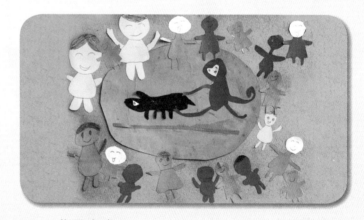

6. 作品完成。

创意提示：

1. 回忆自己看马戏表演的趣事，用撕贴的方式表现出来。

2. 你最喜欢本课中哪些作品？为什么？

3. 用撕贴画的形式，再创作一幅马戏表演。

小窍门：

先把中心的人物和主要事物撕贴出来，然后布置周围的环境，用固体胶粘贴。注意画面的整洁和完整，但需要添加上自己新的想法哦！

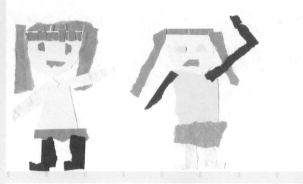

春天

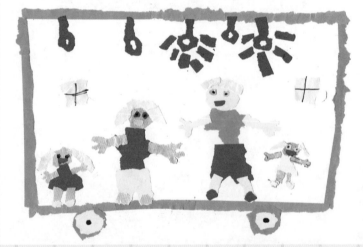

观看马戏

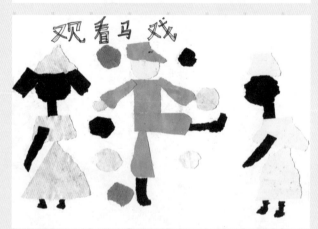

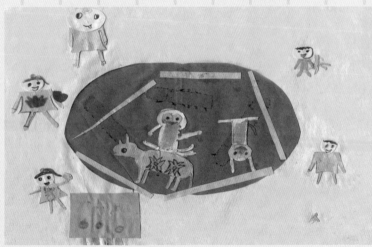

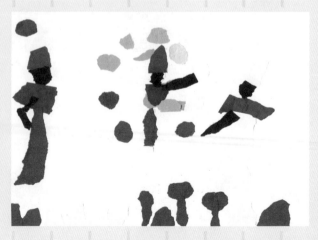

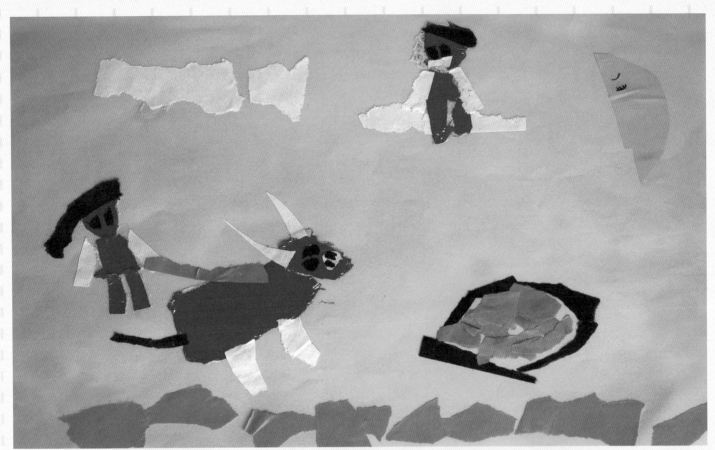

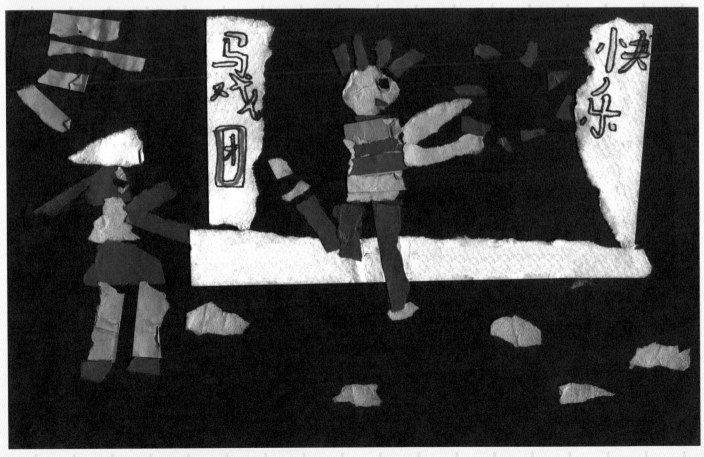

家用电器

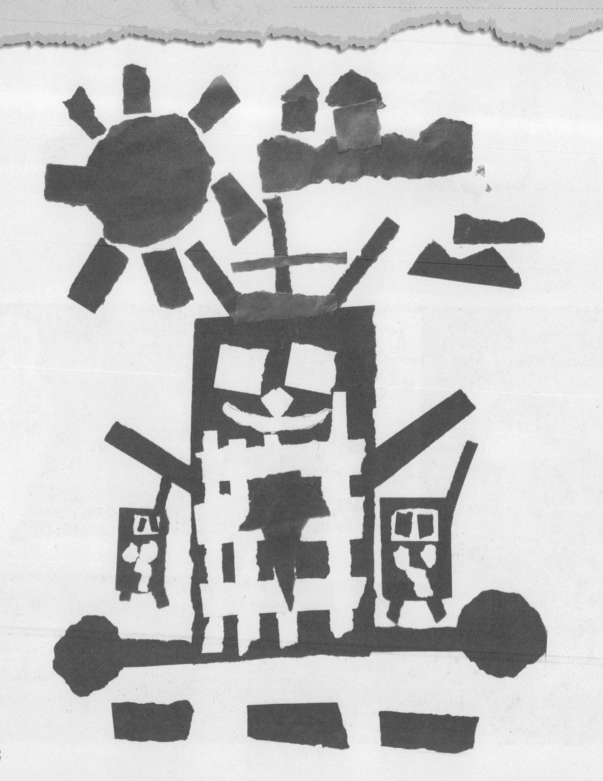

1. 撕贴出戏剧中表演人物。

2. 再撕贴一个戏剧中表演人物。

3. 撕贴出一个电视机的造型。

4. 将撕贴出的戏剧中表演人物，用固体胶固定在电视画面中。

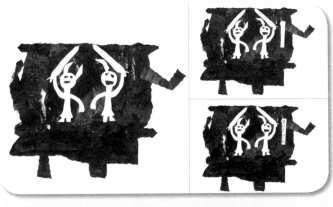

5. 重复前面步骤，将另一个戏剧表演人物，也用固体胶固定在电视画面中，四周进行简单装饰。

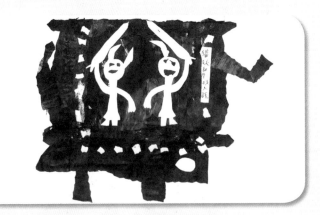

6. 作品完成。

创意提示：

1. 电器外轮廓的概括，细节部件的撕贴，要有耐心和信心，创造新的电器需要具有实用性，设计时要有文字说明。

2. 用撕贴画的形式，设计一件未来的电器。

小窍门：

未来的电器可能会有许许多多，你家中最需要什么电器呢？在你设计的电器中用白色纸贴出需要的细节，并用文字作创意说明。

小伙伴们的作品

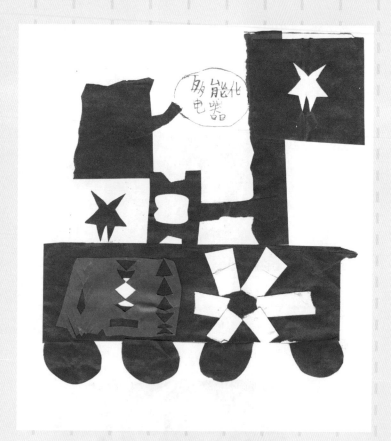

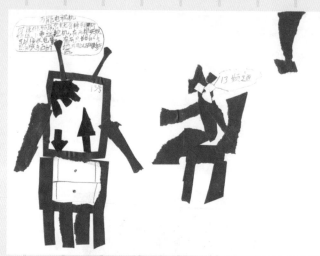

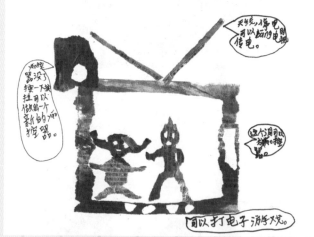

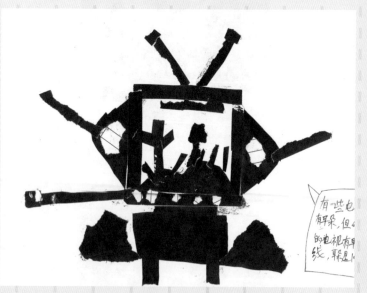

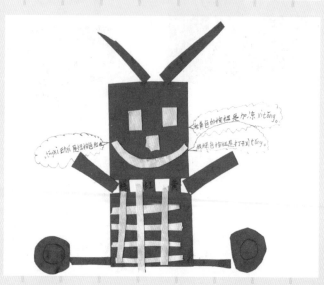

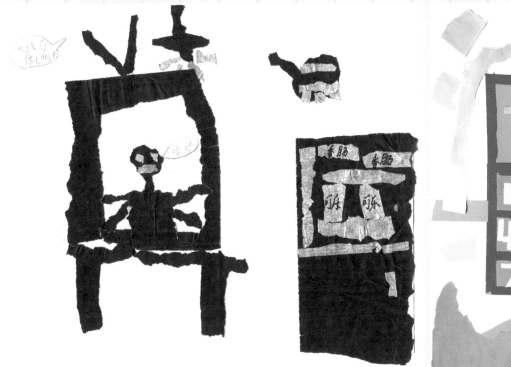
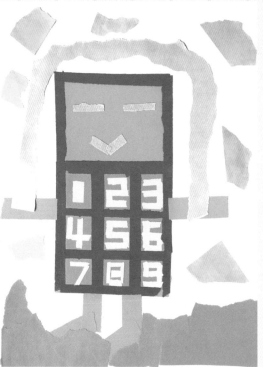
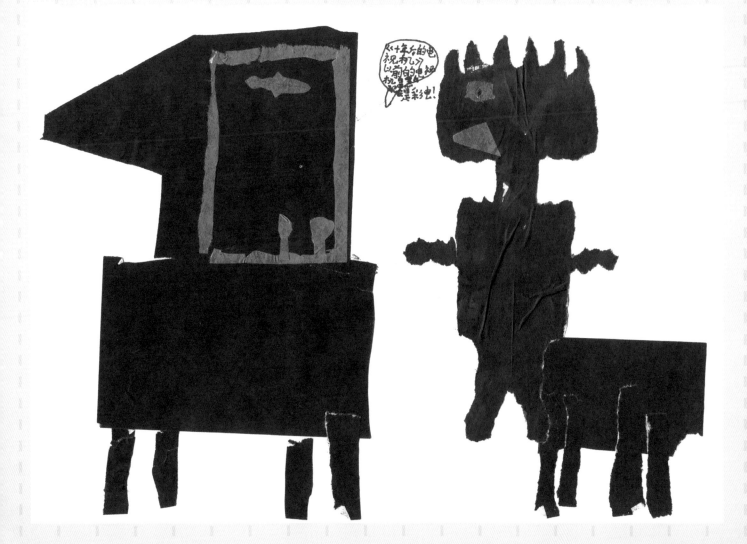

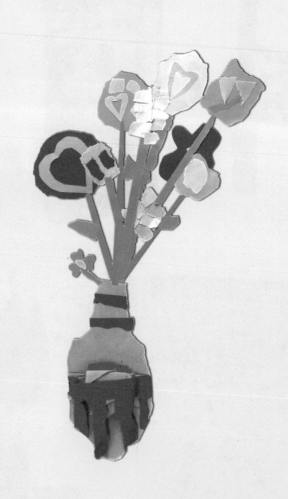